U0165001

你可真棒呀!

台海出版社

小矛 著

证件照

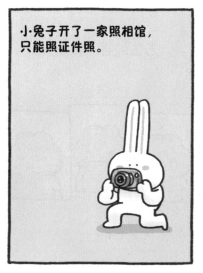

小·兔子开了一家照相馆，只能照证件照。

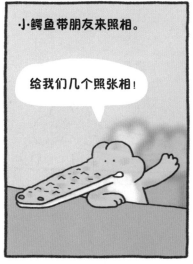

小·鳄鱼带朋友来照相。

给我们几个照张相！

你可真棒呀

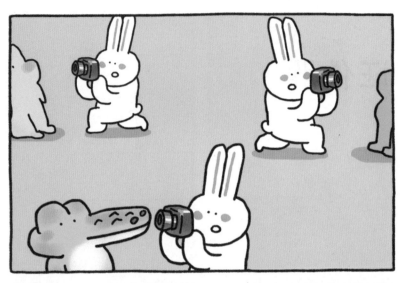

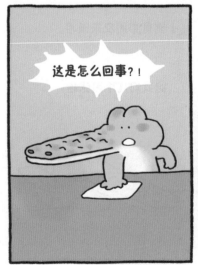

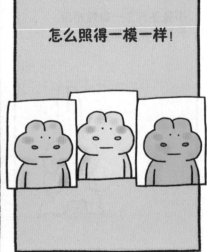

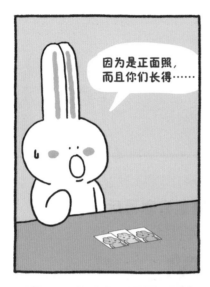

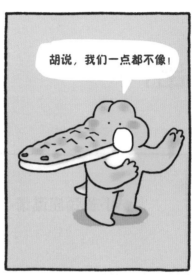

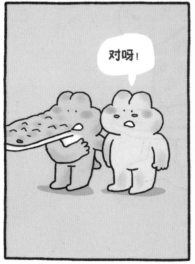

串门

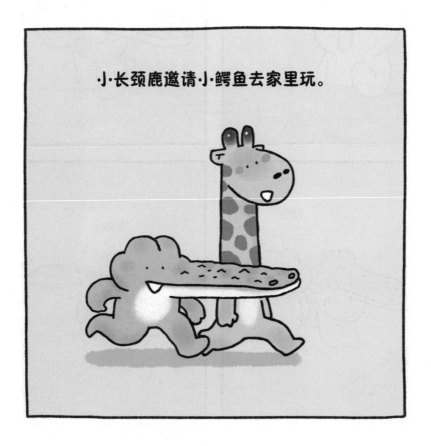

小·长颈鹿邀请小·鳄鱼去家里玩。

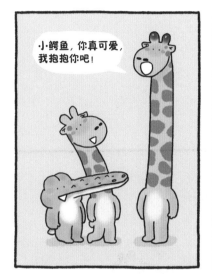

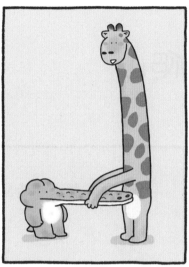

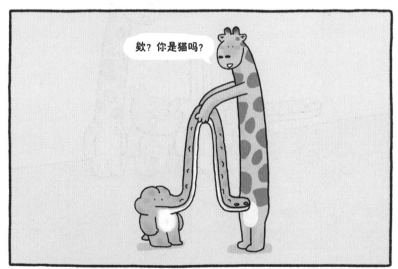

爬山

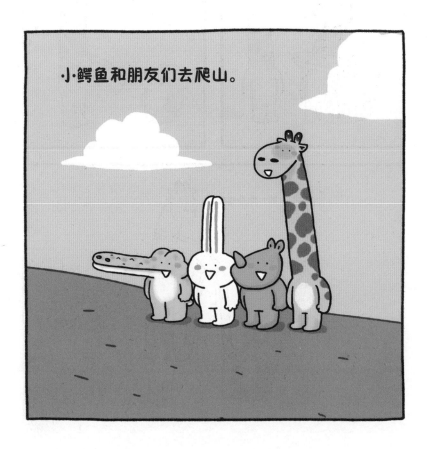

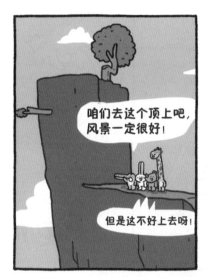

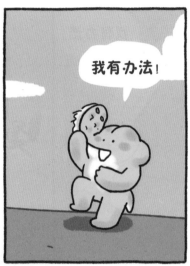

你可真棒呀

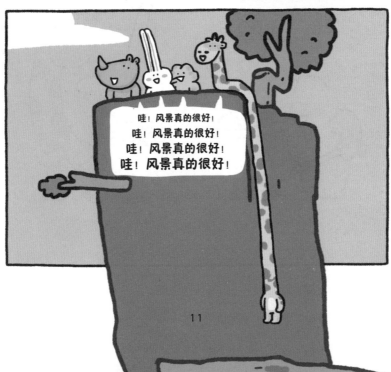

11

种吃的

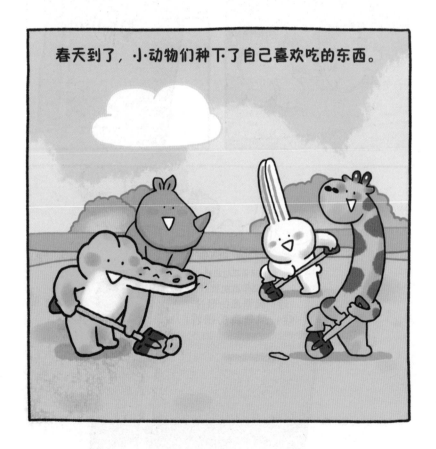

春天到了，小动物们种下了自己喜欢吃的东西。

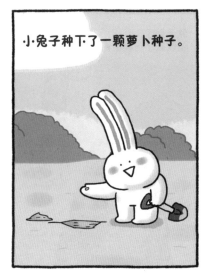

小兔子种下了一颗萝卜种子。

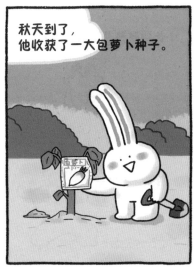

秋天到了,
他收获了一大包萝卜种子。

小鳄鱼种下了一条小鱼。

秋天到了,
他收获了一条小河。

你可真棒呀

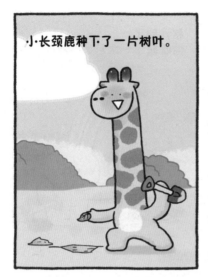

小·长颈鹿种下了一片树叶。

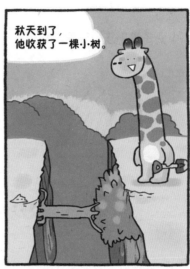

秋天到了，
他收获了一棵小·树。

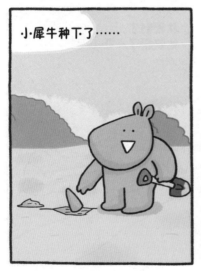

小·犀牛种下了……

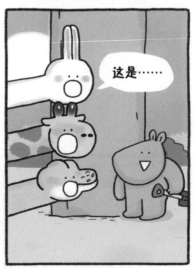

这是……

你可真棒呀

打扫卫生

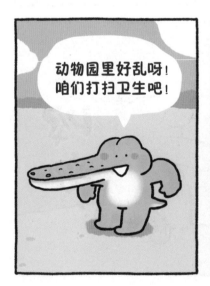

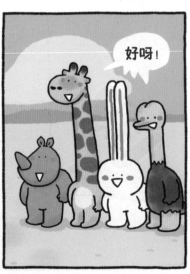

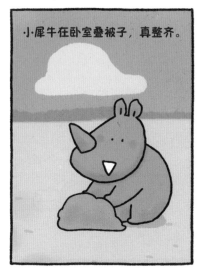

小犀牛在卧室叠被子，真整齐。

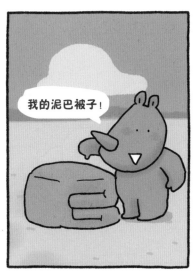

我的泥巴被子！

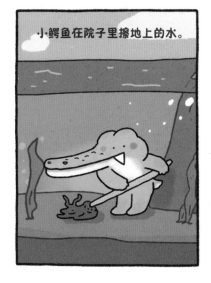

小鳄鱼在院子里擦地上的水。

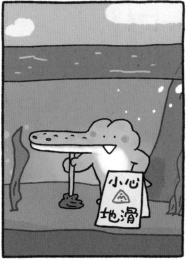

你可真棒呀

小兔子在擦客厅的地板，真干净！

小鸵鸟在阳台吸尘土。

小长颈鹿，
你这是干啥呢？

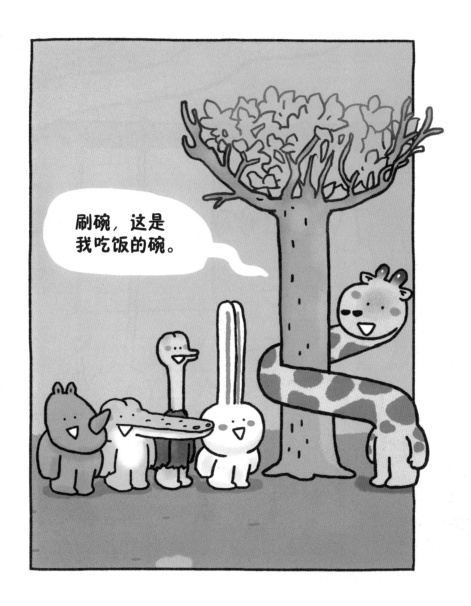

你可真棒呀

打拳击

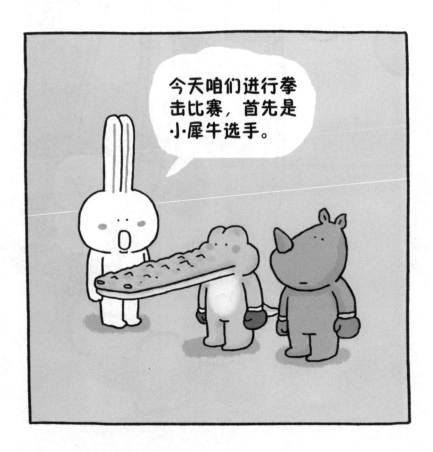

你可真棒呀

跳跳绳

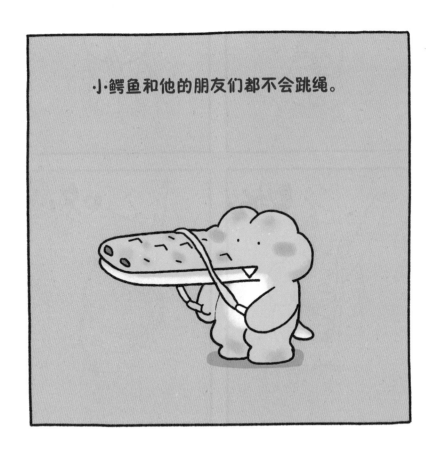

你可真棒呀

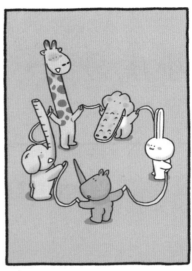

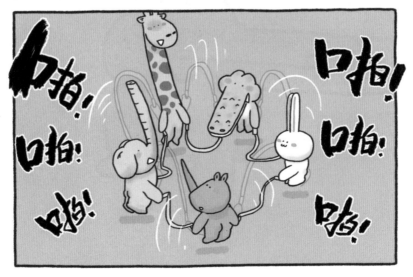

27

小虎牙

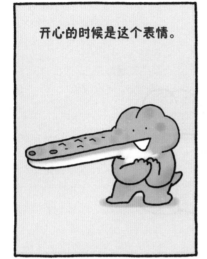

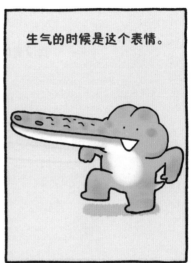

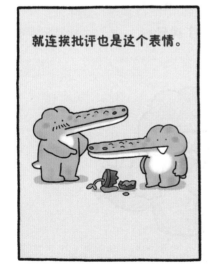

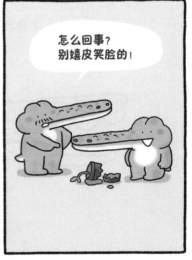

你可真棒呀

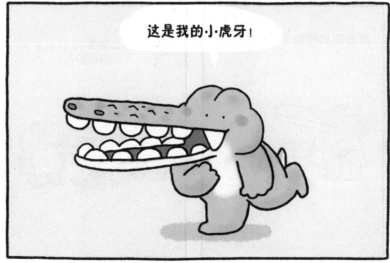

看书

平时小·动物们都很喜欢看书，
但是他们都遇到了一点小·问题。

你可真棒呀

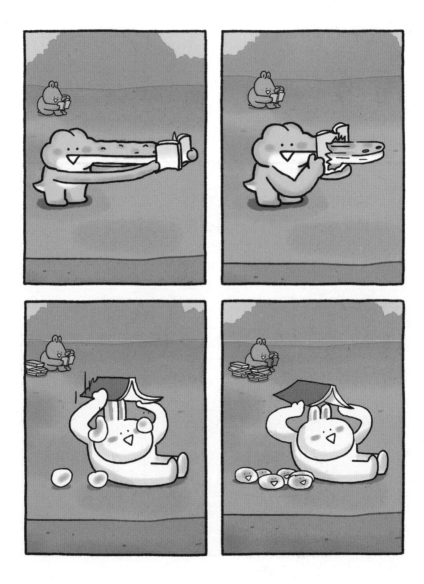

喝水

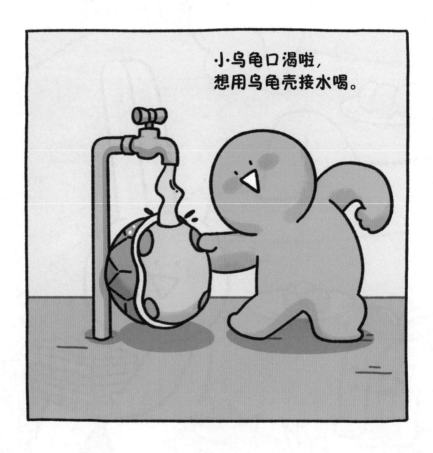

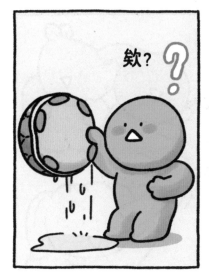

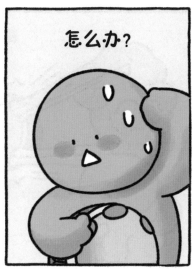

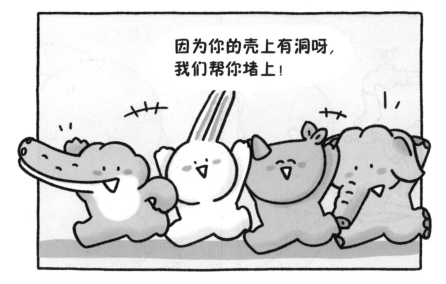

你可真棒呀

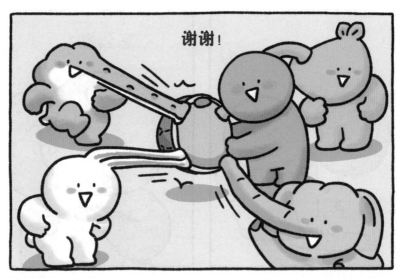

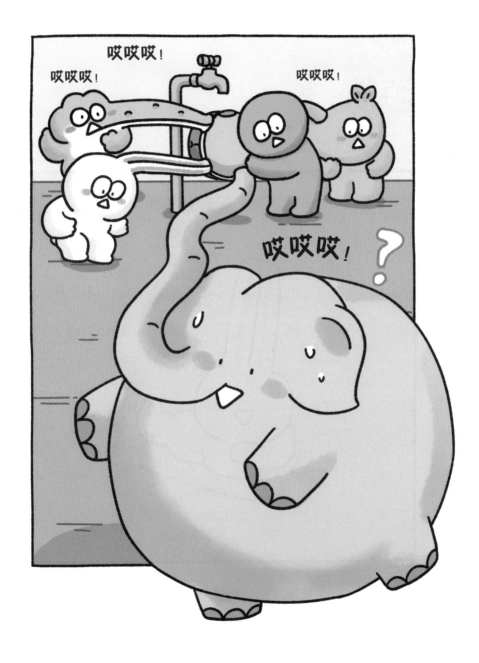

游泳

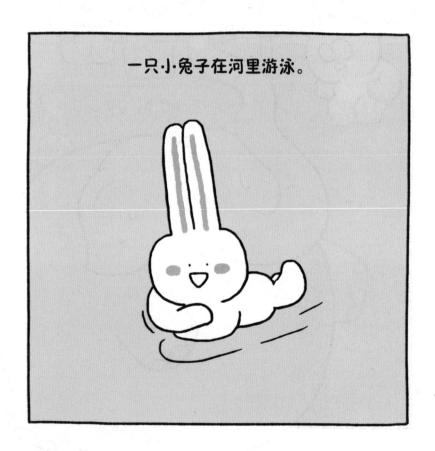

你可真棒呀

睡觉

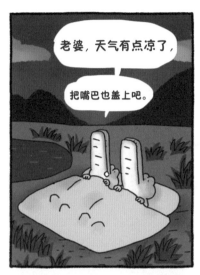

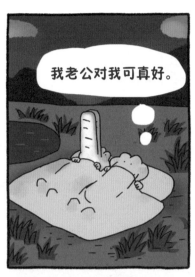

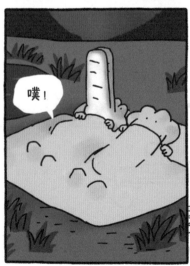

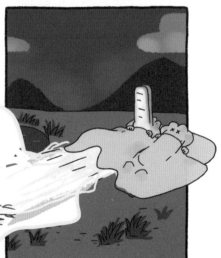

滑滑板

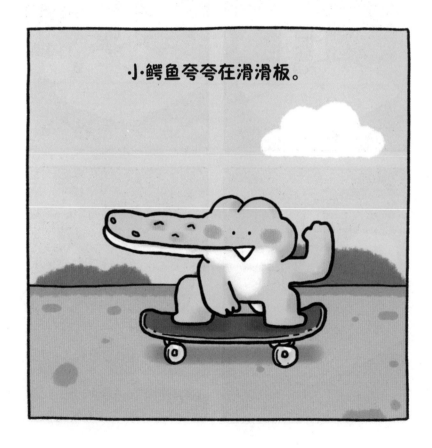

小鳄鱼夸夸在滑滑板。

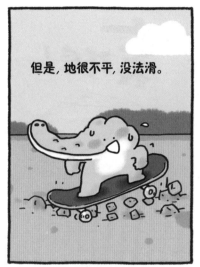

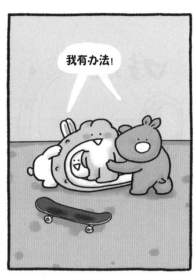

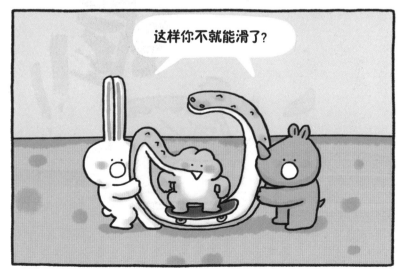

你可真棒呀

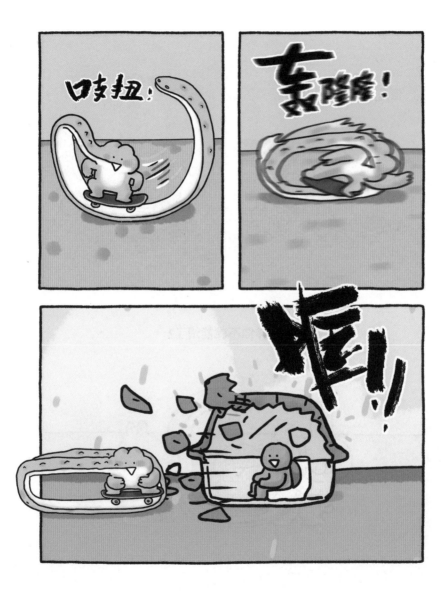

踢足球

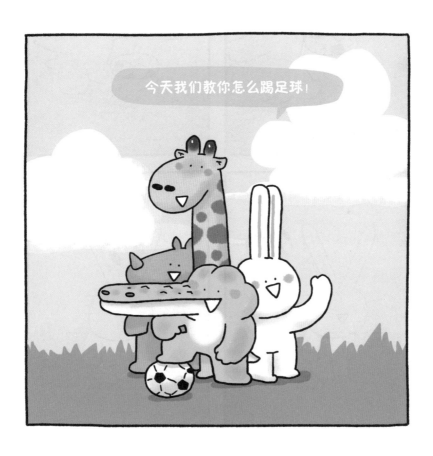

你可真棒呀

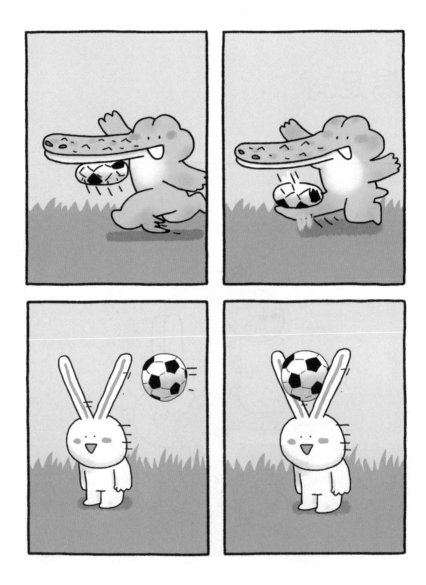

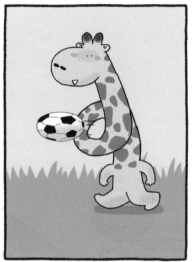
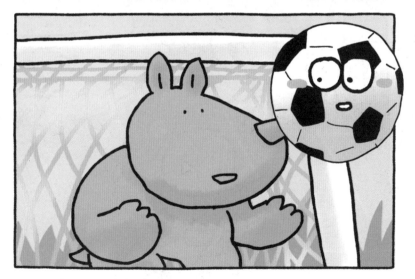

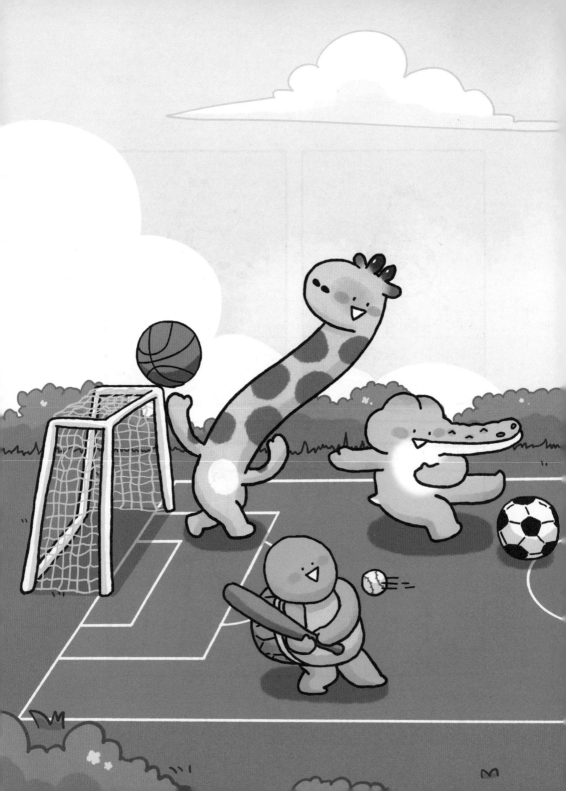

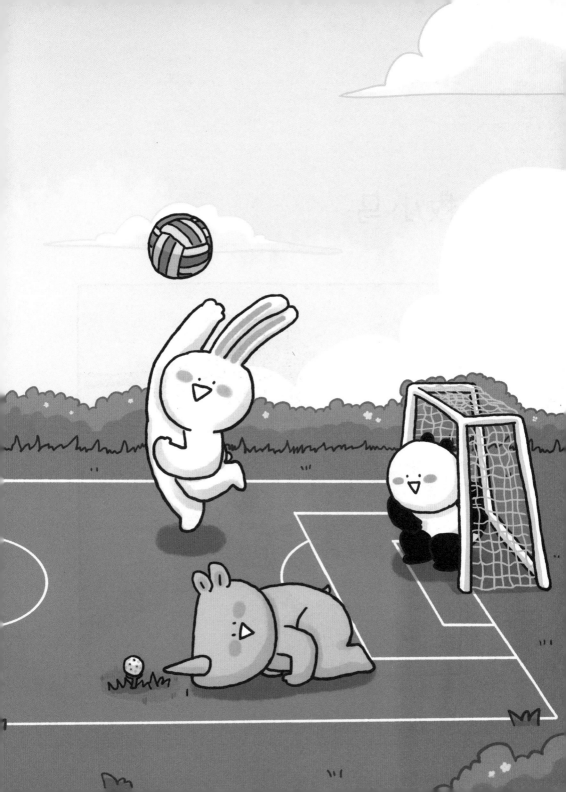

救小鸟

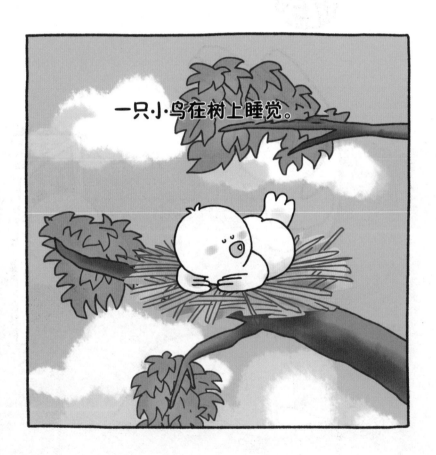

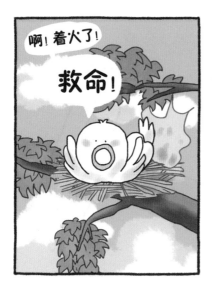

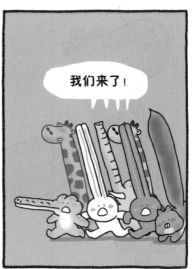

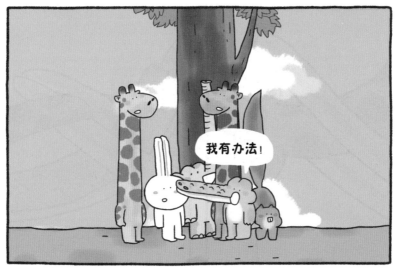

你可真棒呀

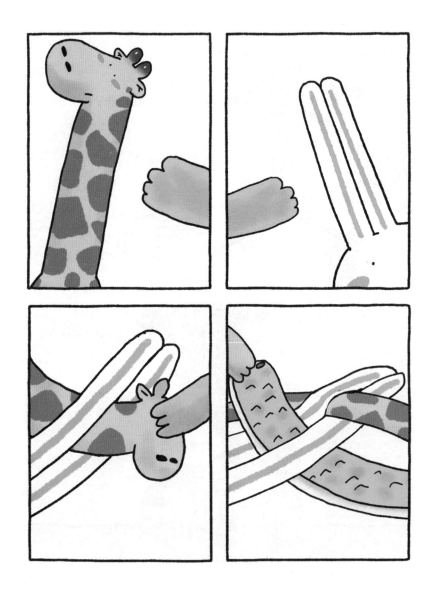

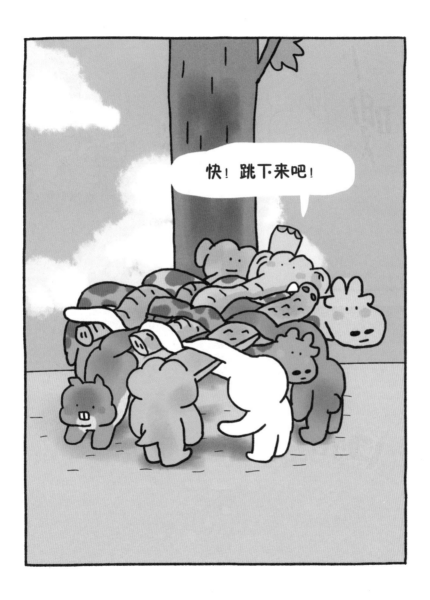

你可真棒呀

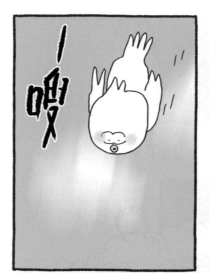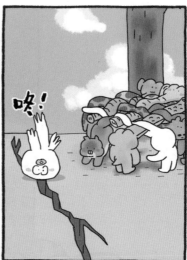

转呼啦圈

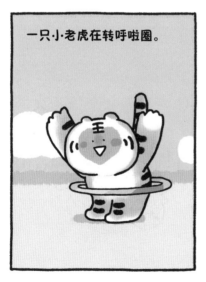

一只小·老虎在转呼啦圈。

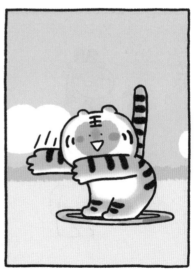

你可真棒呀

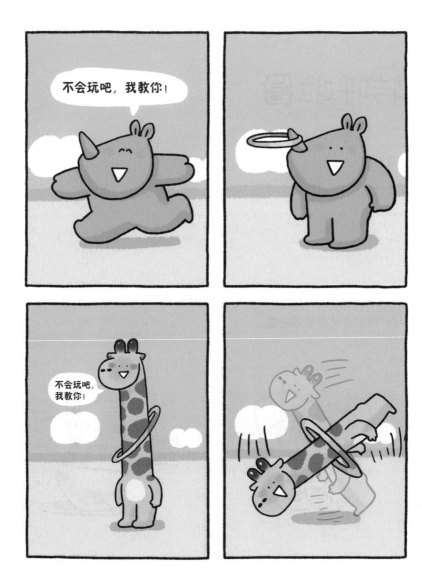

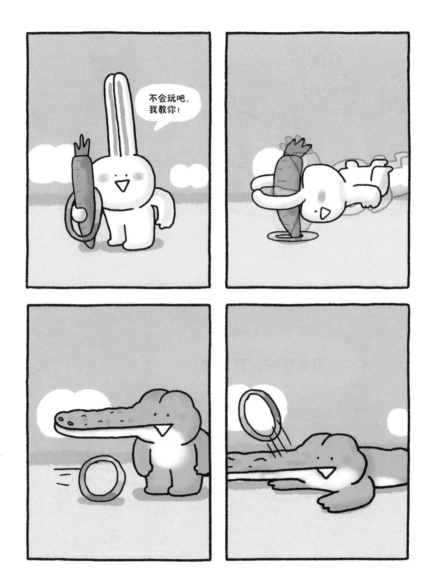

你可真棒呀

音乐会

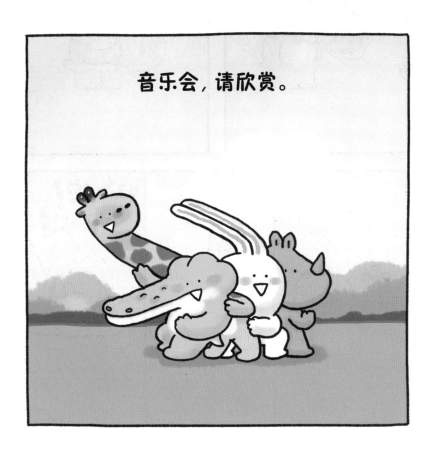

音乐会，请欣赏。

你可真棒呀

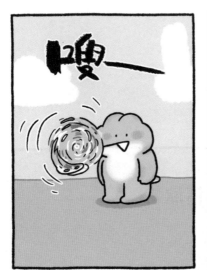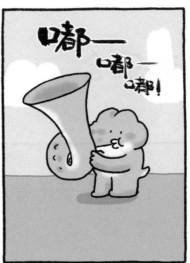

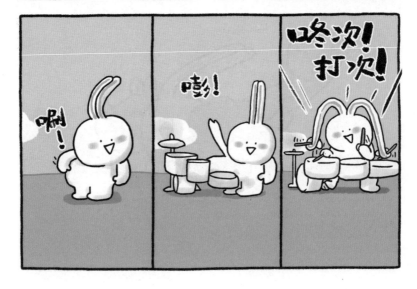

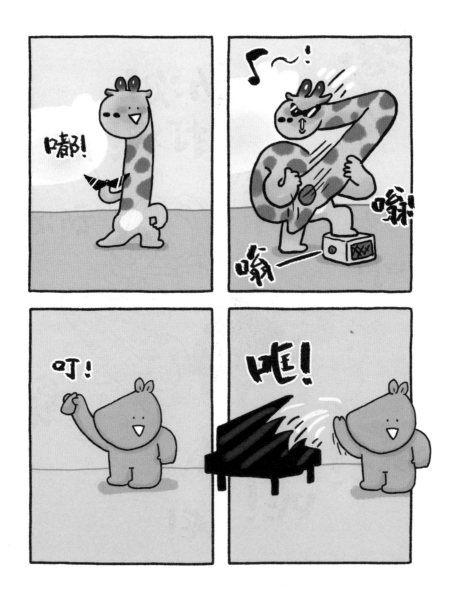

你可真棒呀

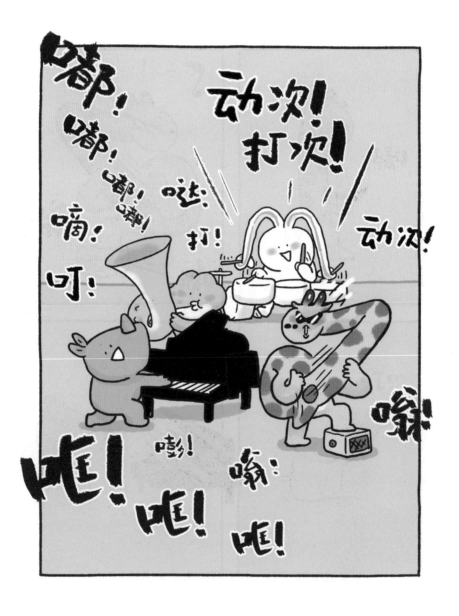

跪搓衣板

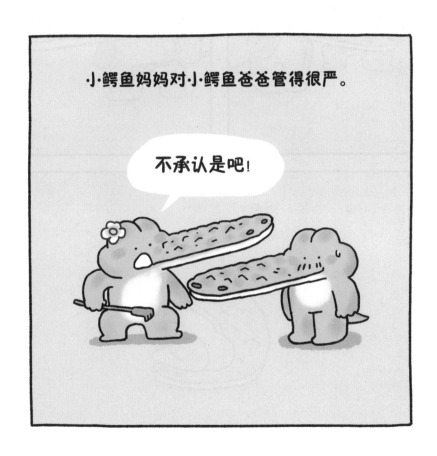

你可真棒呀

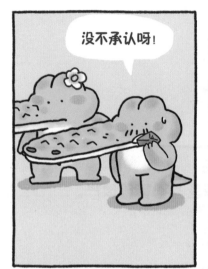

啄木鸟牙医

啄木鸟牙医来动物园给大家看牙齿。

你可真棒呀

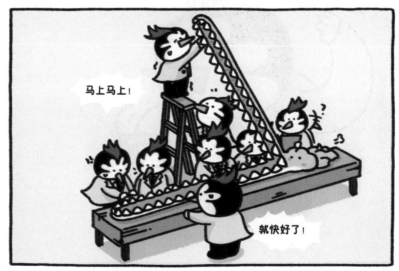

帮大忙

小鳄鱼慢慢长大了，能帮家里干活了。

你可真棒呀

日光浴

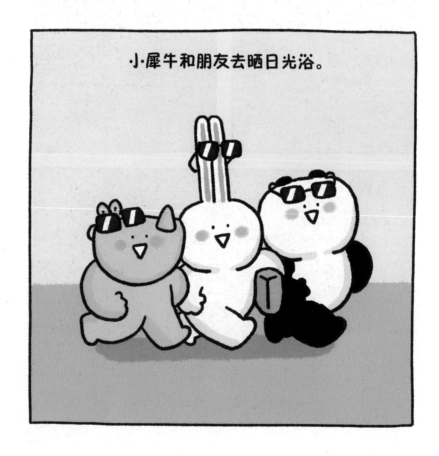

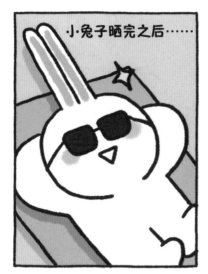

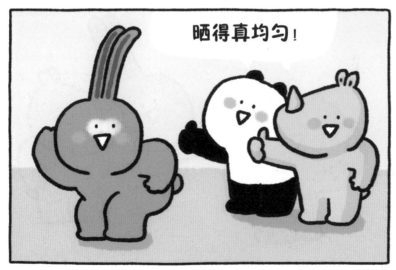

你可真棒呀

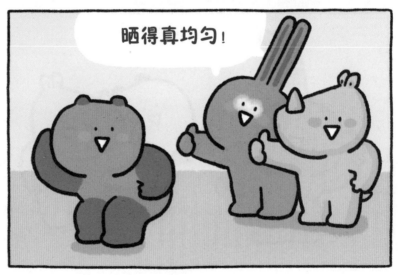

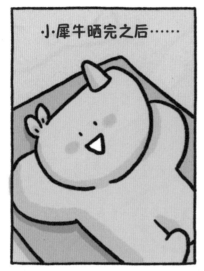

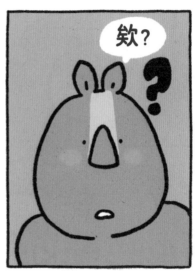

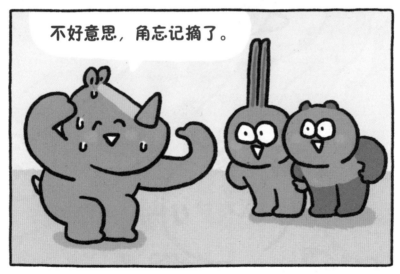

你可真棒呀

打工

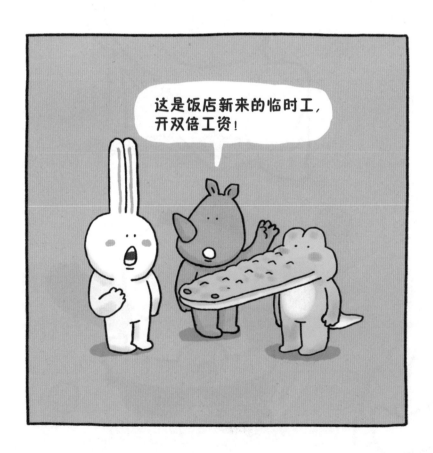

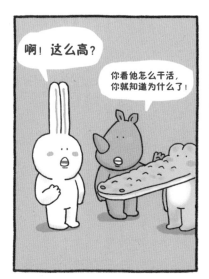

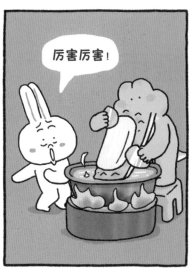

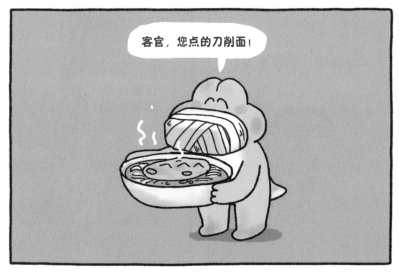

你可真棒呀

躲雨

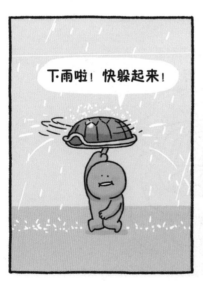

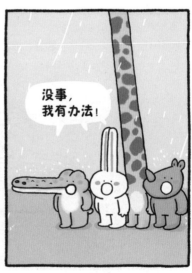

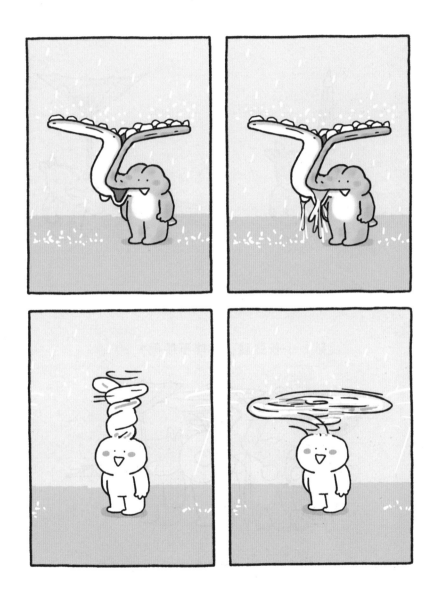

你可真棒呀

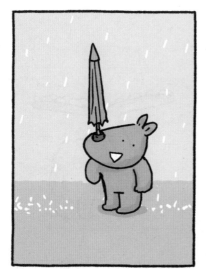

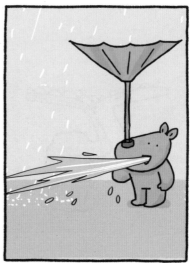

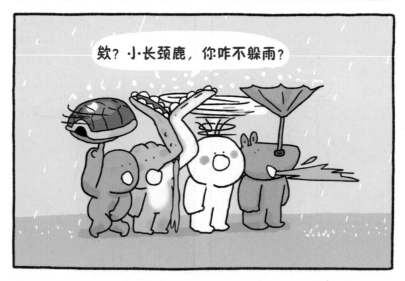

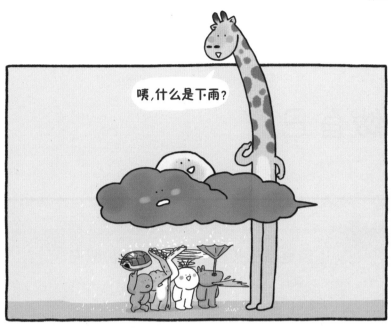

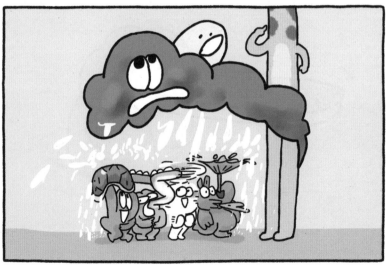

做自己

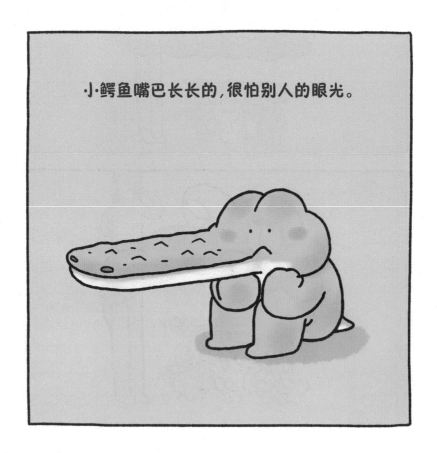

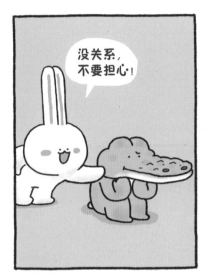

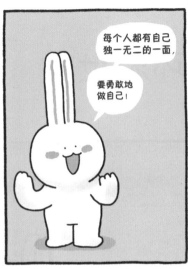

环游世界

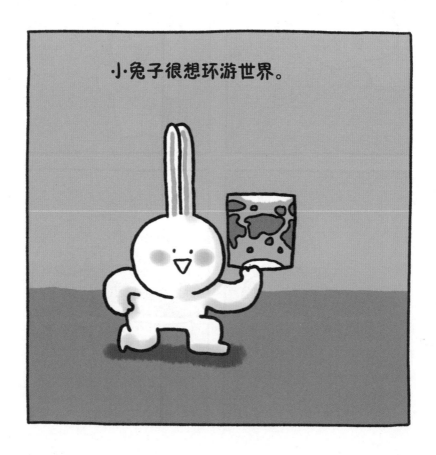

你可真棒呀

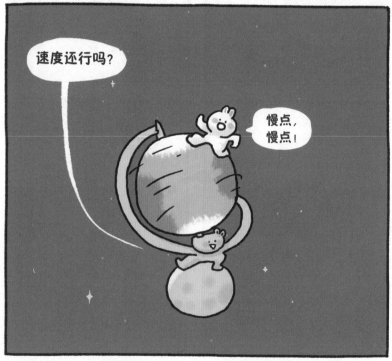

你可真棒呀

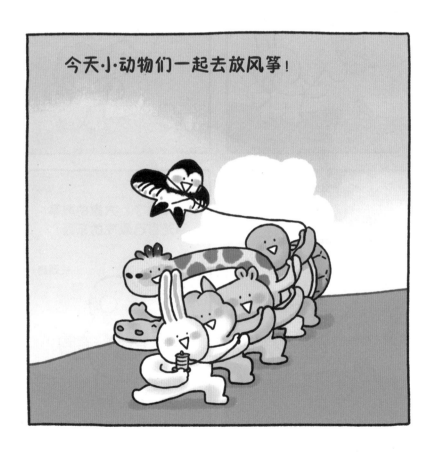

你可真棒呀

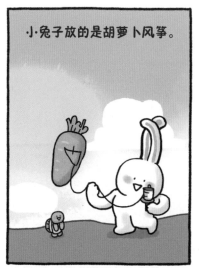

小兔子放的是胡萝卜风筝。

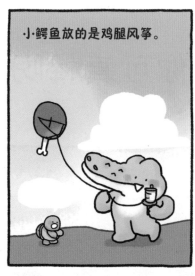

小鳄鱼放的是鸡腿风筝。

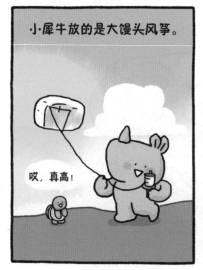

小犀牛放的是大馒头风筝。

哎，真高！

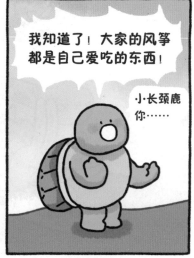

我知道了！大家的风筝都是自己爱吃的东西！

小长颈鹿你……

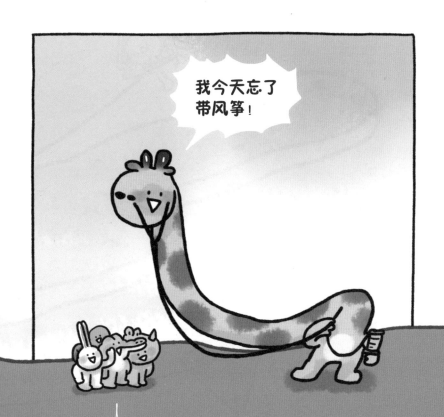

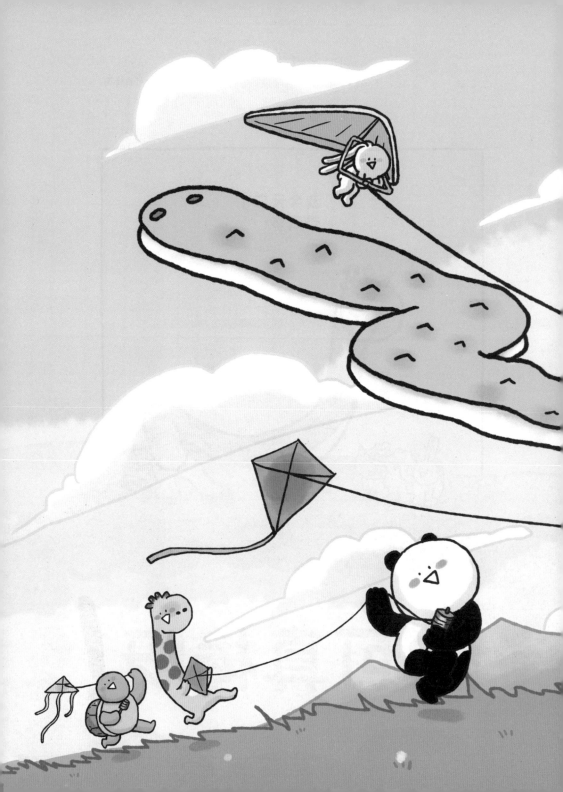

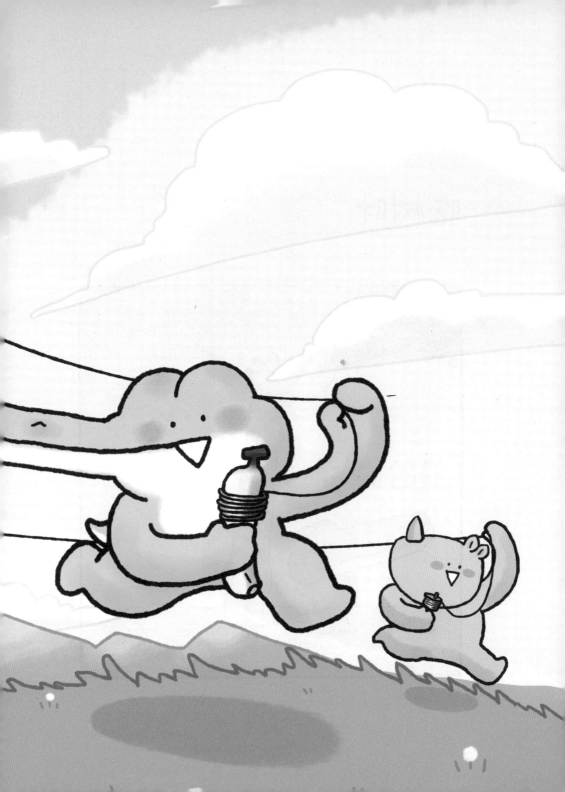

吃树叶

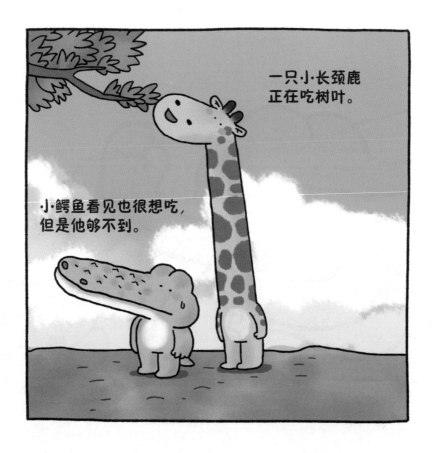

一只小长颈鹿
正在吃树叶。

小鳄鱼看见也很想吃,
但是他够不到。

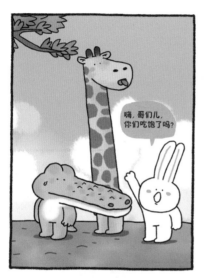

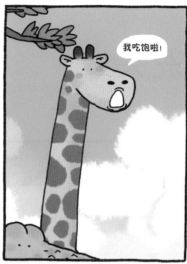

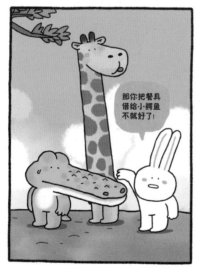

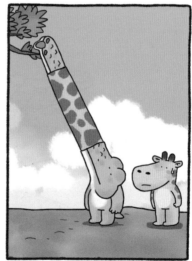

洗头发

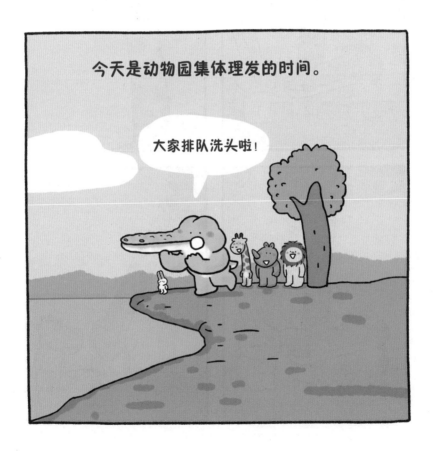

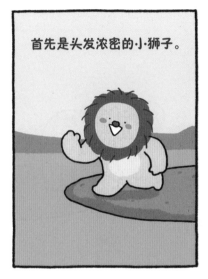

首先是头发浓密的小·狮子。

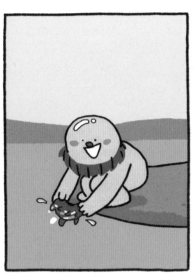

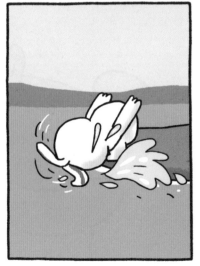

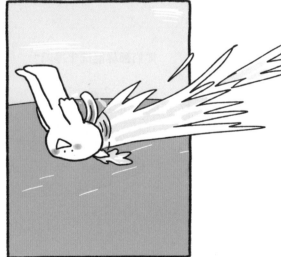

你可真棒呀

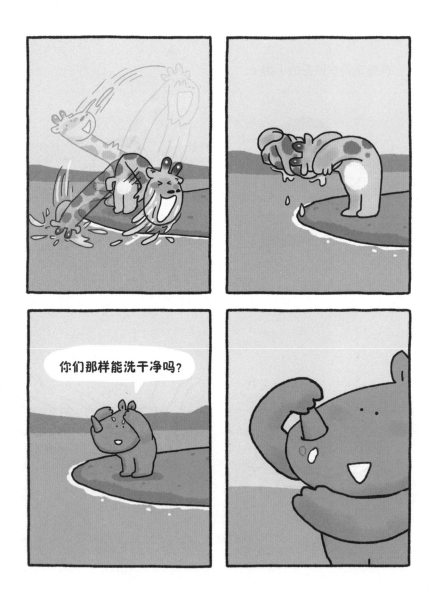

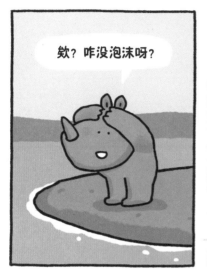

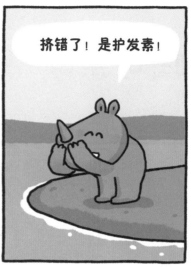

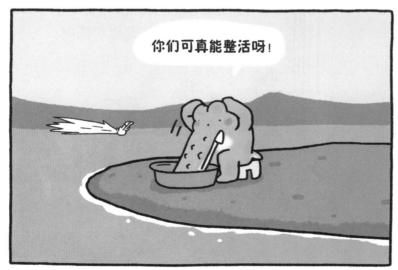

你可真棒呀

喝可乐

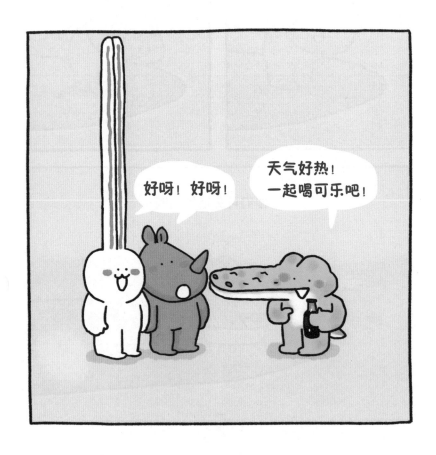

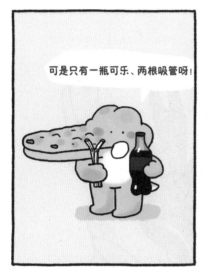

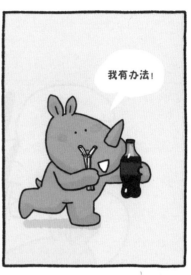

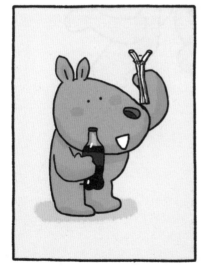

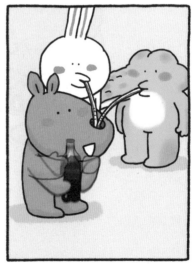

你可真棒呀

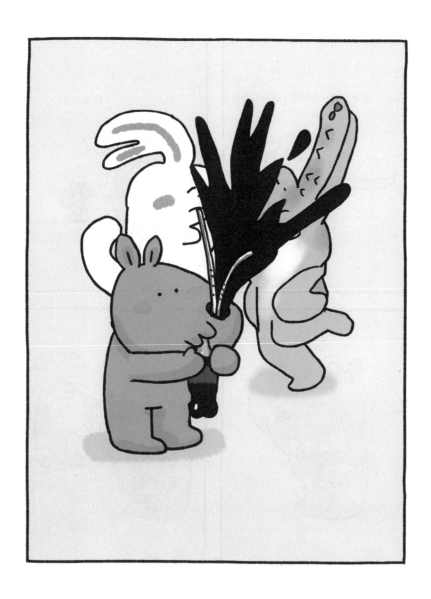

漏雨

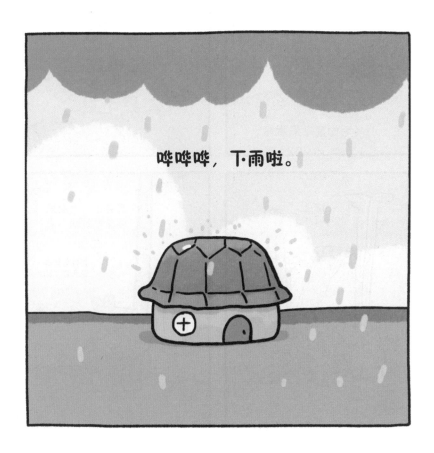

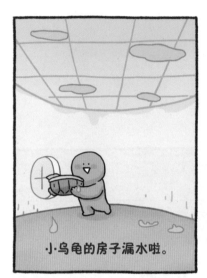

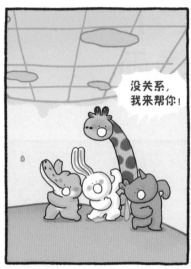

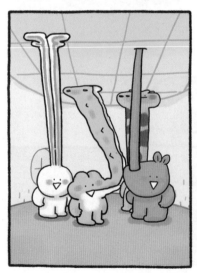

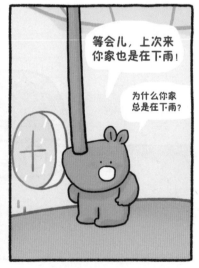

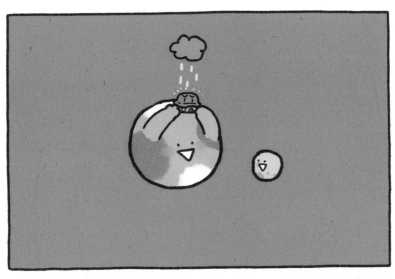

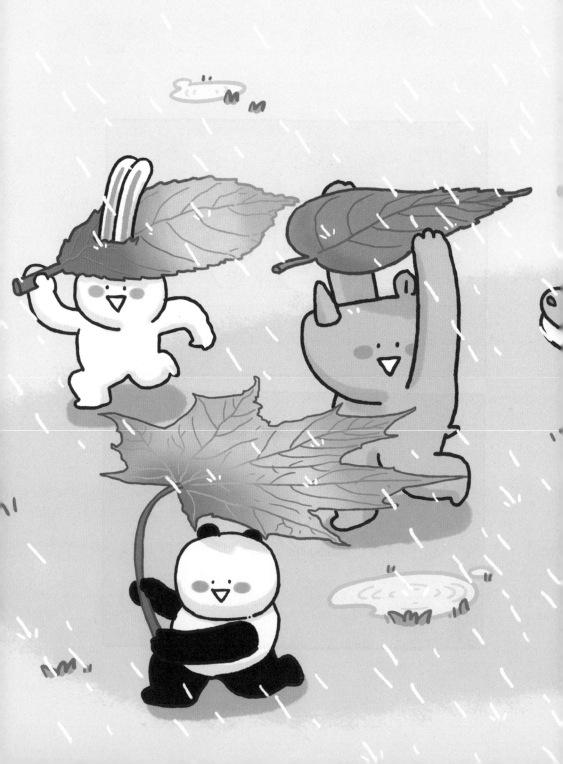

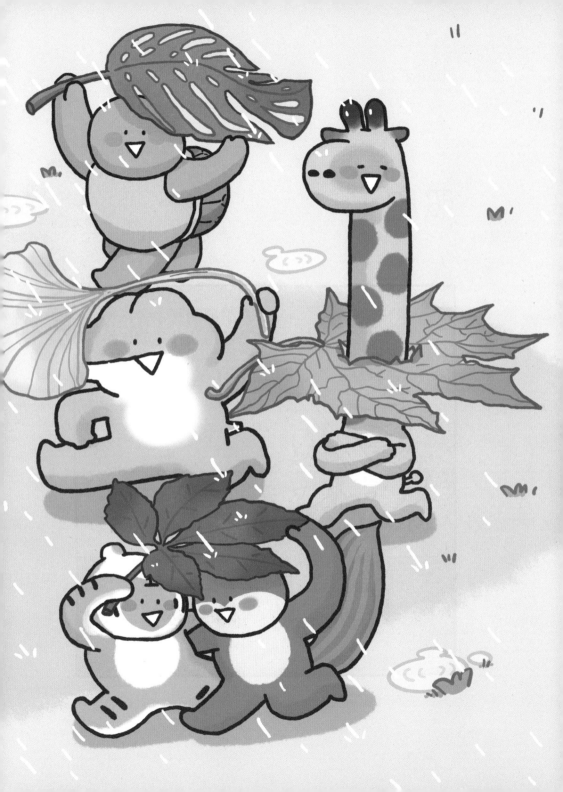

照相

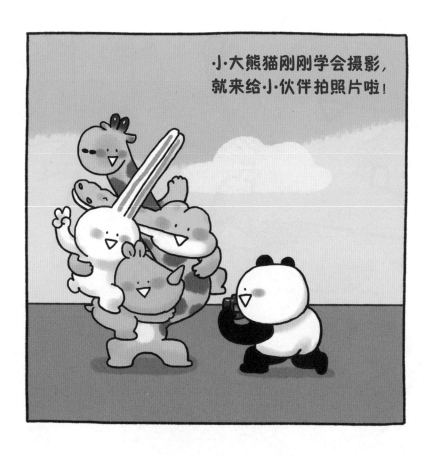

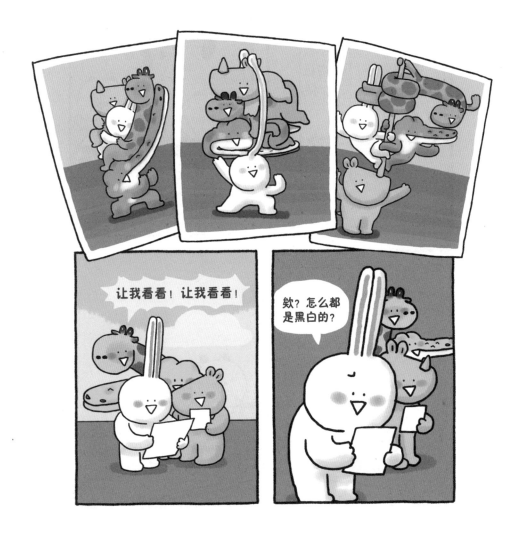

你可真棒呀

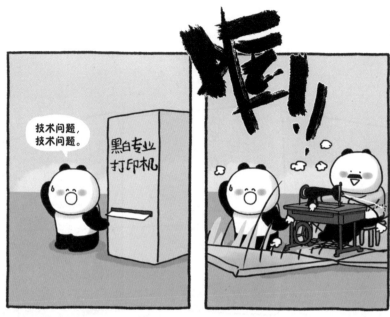

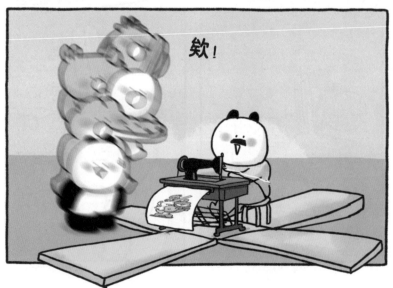

父亲节

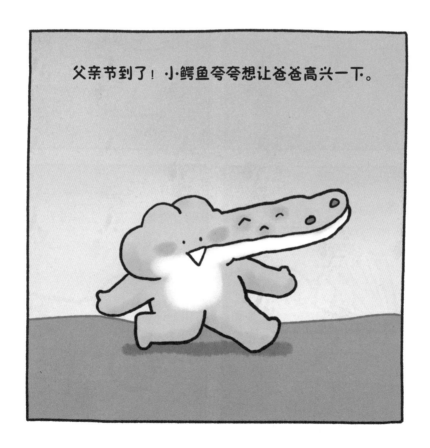

父亲节到了！小鳄鱼夸夸想让爸爸高兴一下。

你可真棒呀

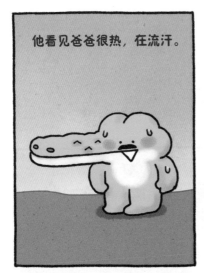

他看见爸爸很热，在流汗。

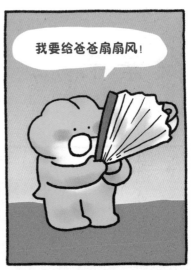

我要给爸爸扇扇风！

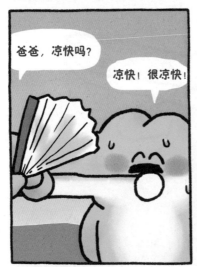

爸爸，凉快吗？

凉快！很凉快！

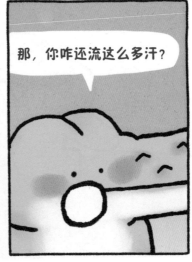

那，你咋还流这么多汗？

你可真棒呀

领带

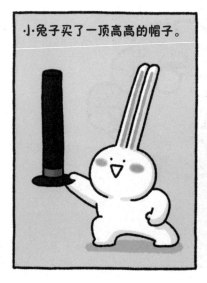

小兔子买了一顶高高的帽子。

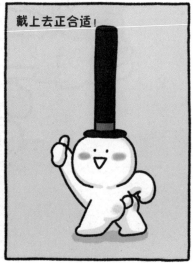

戴上去正合适！

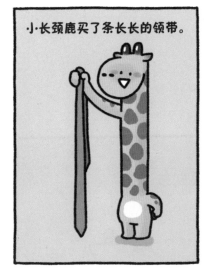

小·长颈鹿买了条长长的领带。

戴上去……

音乐课

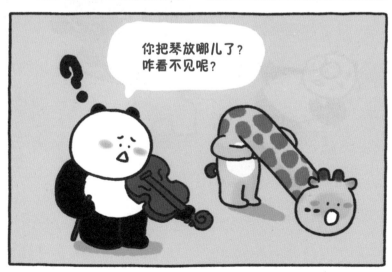

你可真棒呀

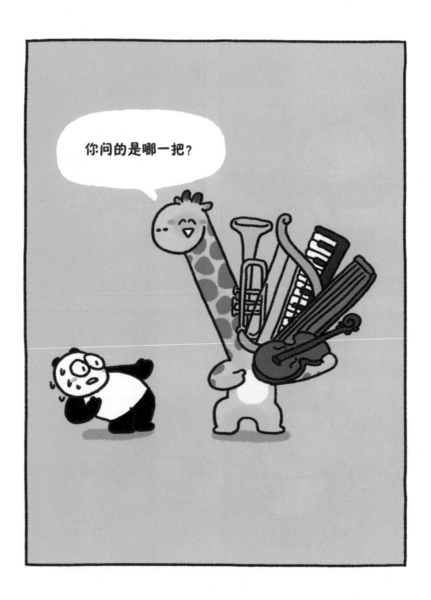

拔萝卜

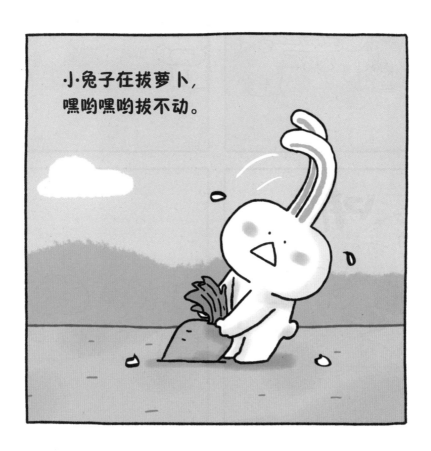

你可真棒呀

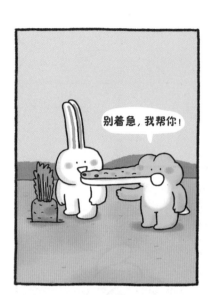
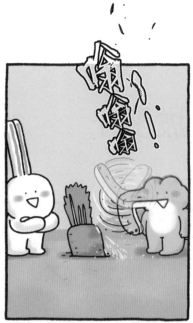
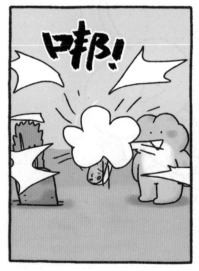
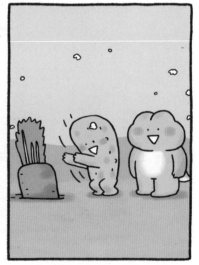

你可真棒呀

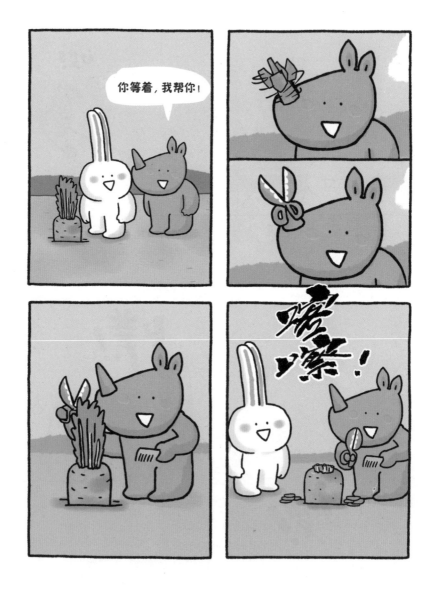

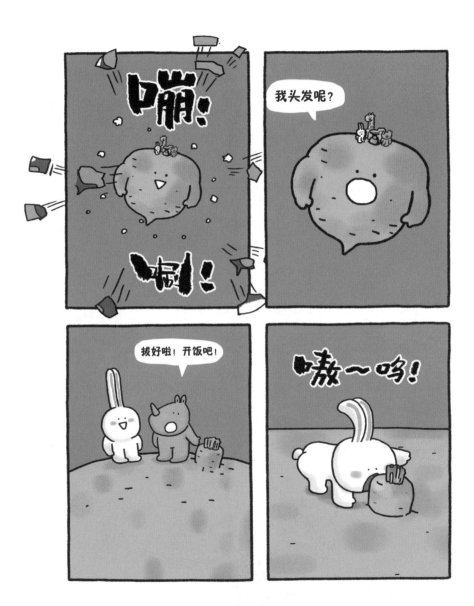

你可真棒呀

盖被子

你可真棒呀

拔河比赛

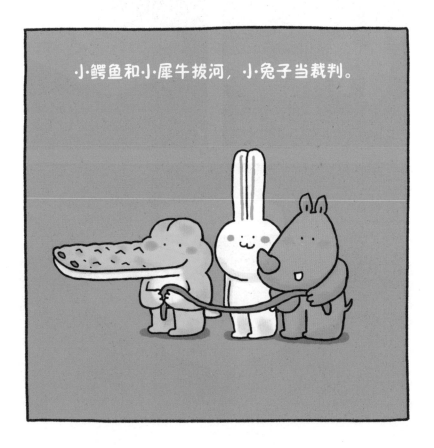

小鳄鱼和小犀牛拔河，小兔子当裁判。

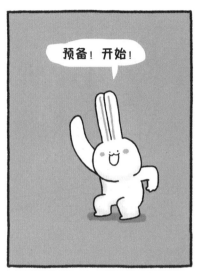

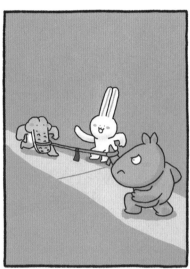

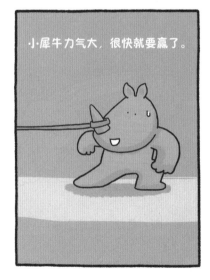

你可真棒呀

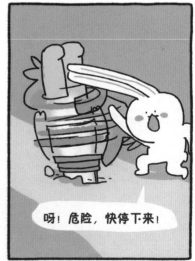

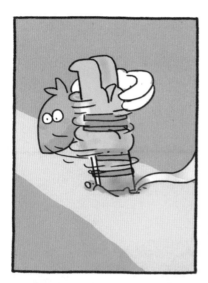

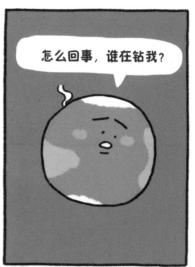

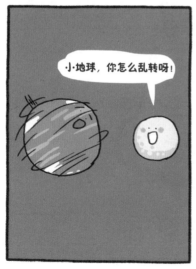

吹气球

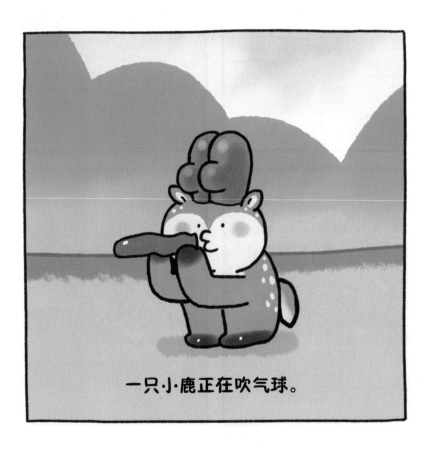

一只小·鹿正在吹气球。

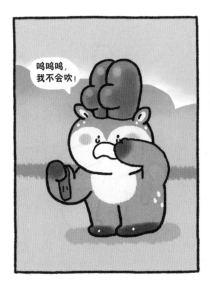

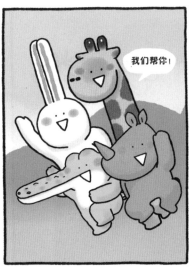

你可真棒呀

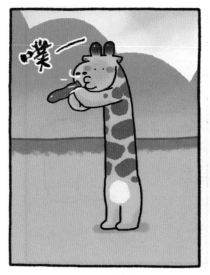
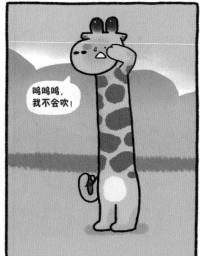

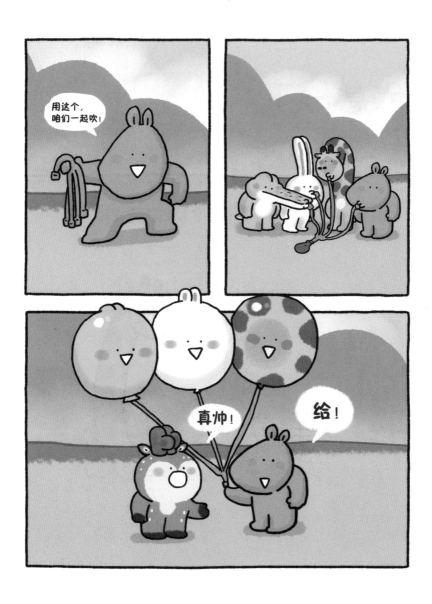

你可真棒呀

休息一下

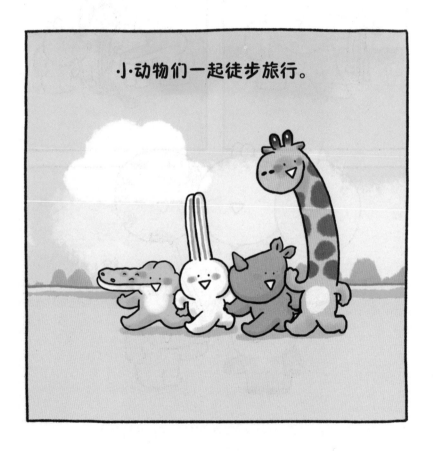

小·动物们一起徒步旅行。

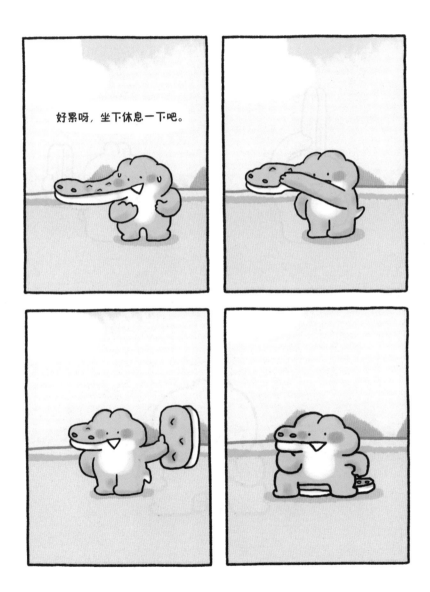

你可真棒呀

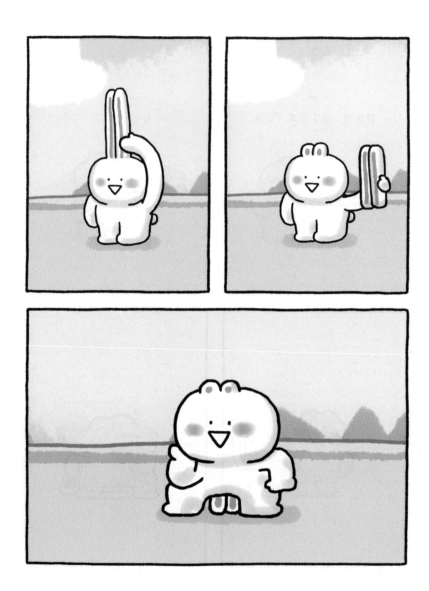

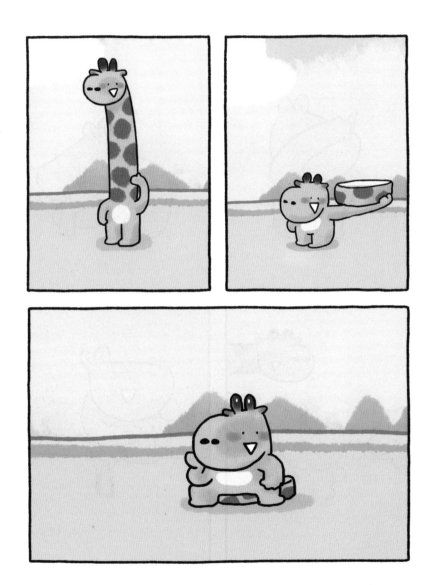

你可真棒呀

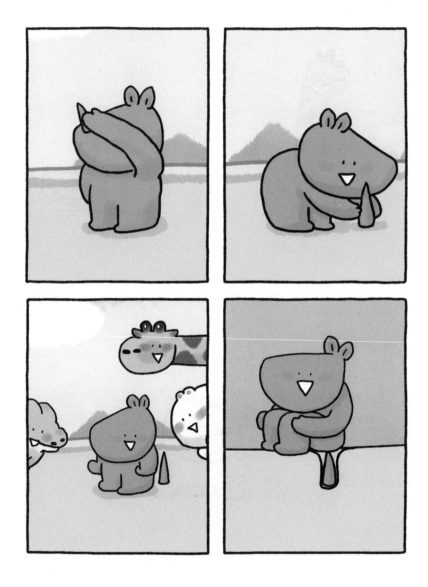

吃烤肉

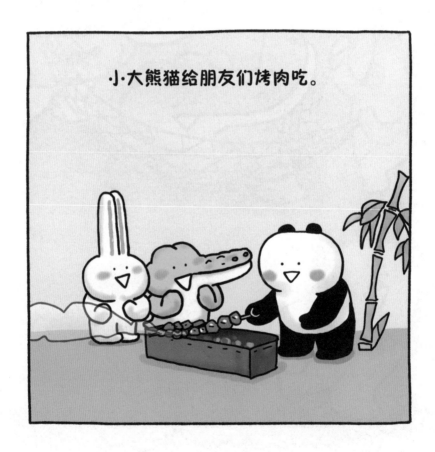

小·大熊猫给朋友们烤肉吃。

小犀牛的角

你可真棒呀

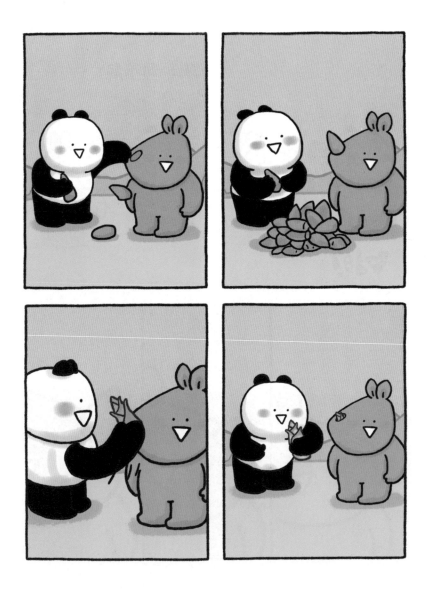

送快递

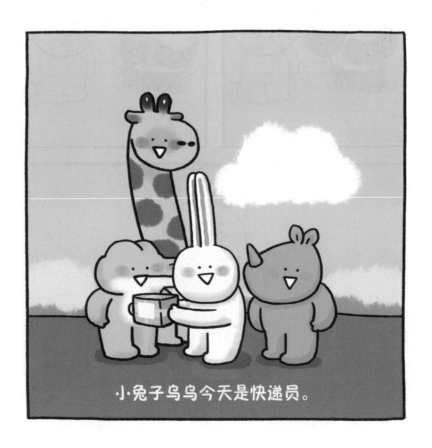

小兔子乌乌今天是快递员。

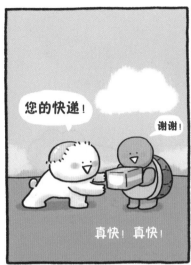

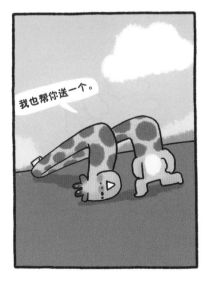

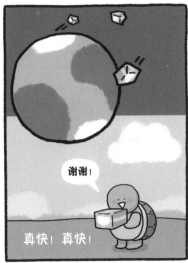

你可真棒呀

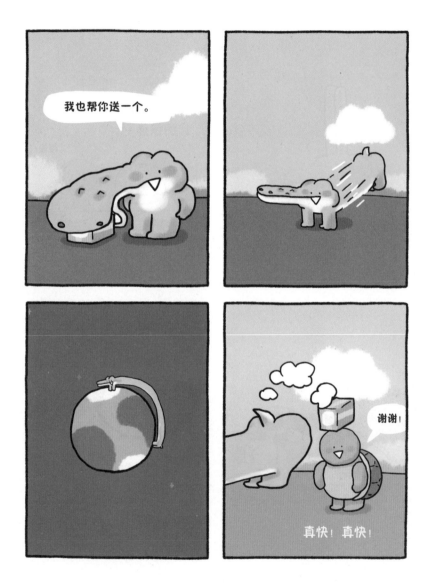

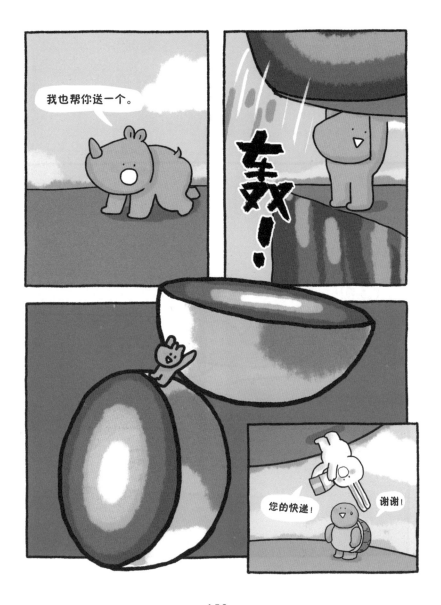

153

吸尘器

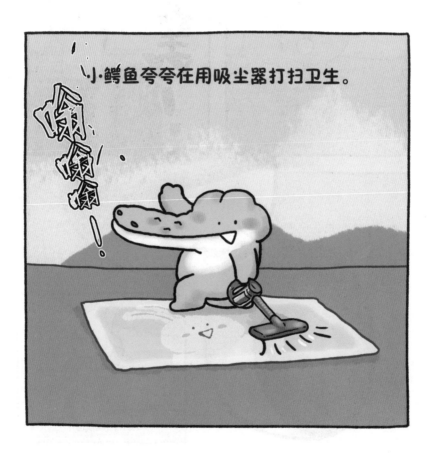

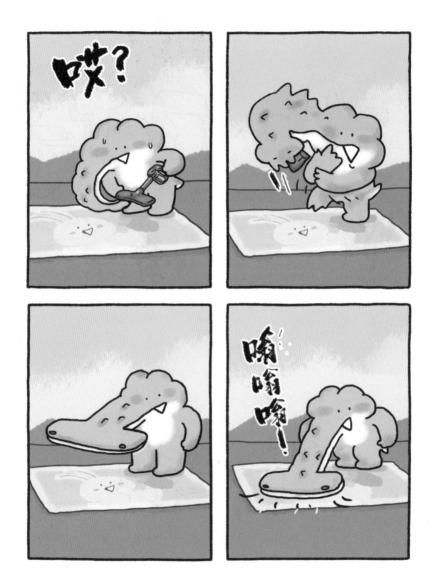

你可真棒呀

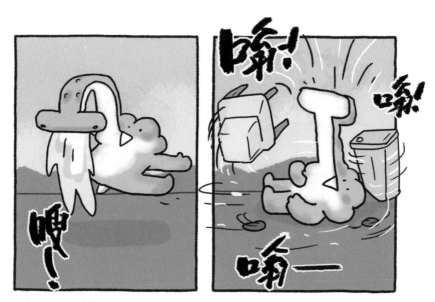

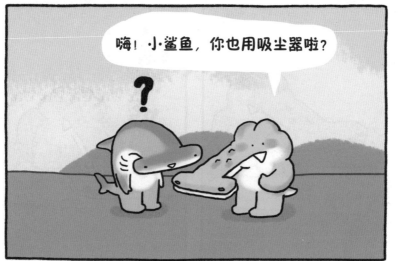

纸飞机

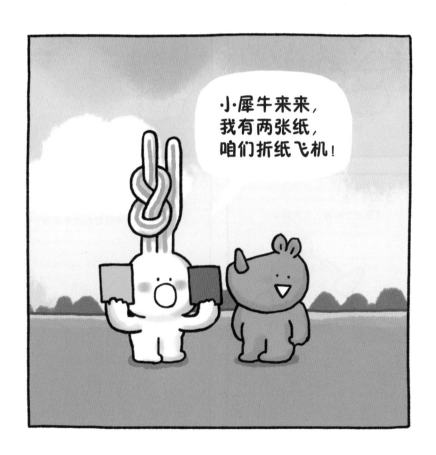

你可真棒呀

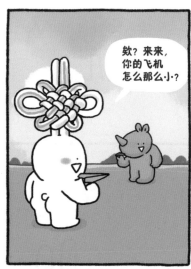

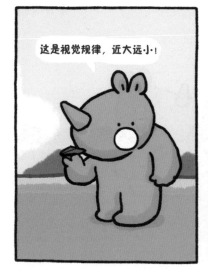

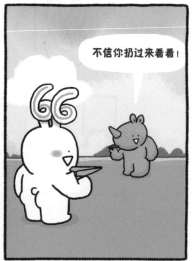

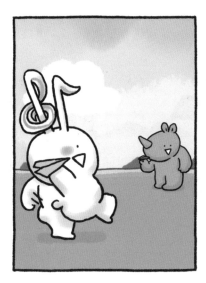

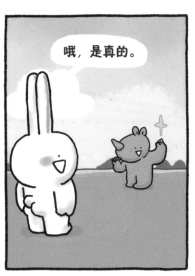

哦，是真的。

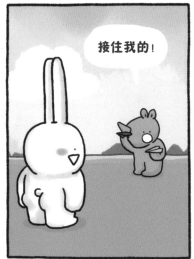

接住我的！

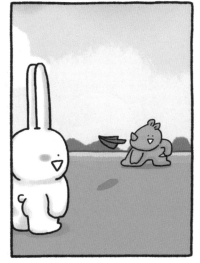

你可真棒呀

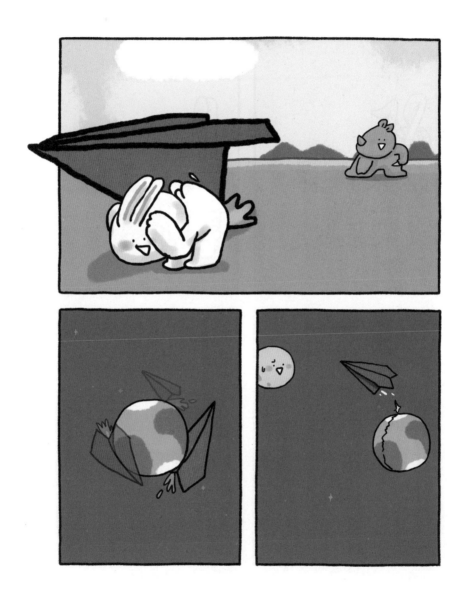

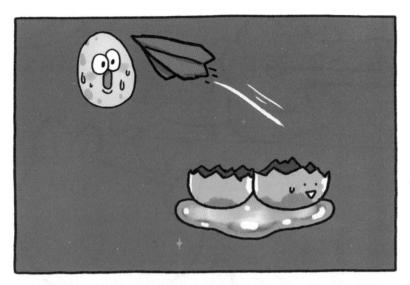

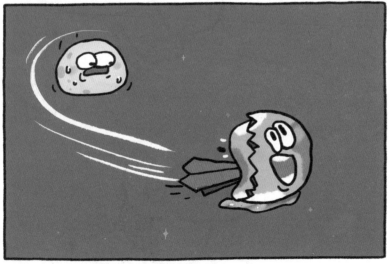

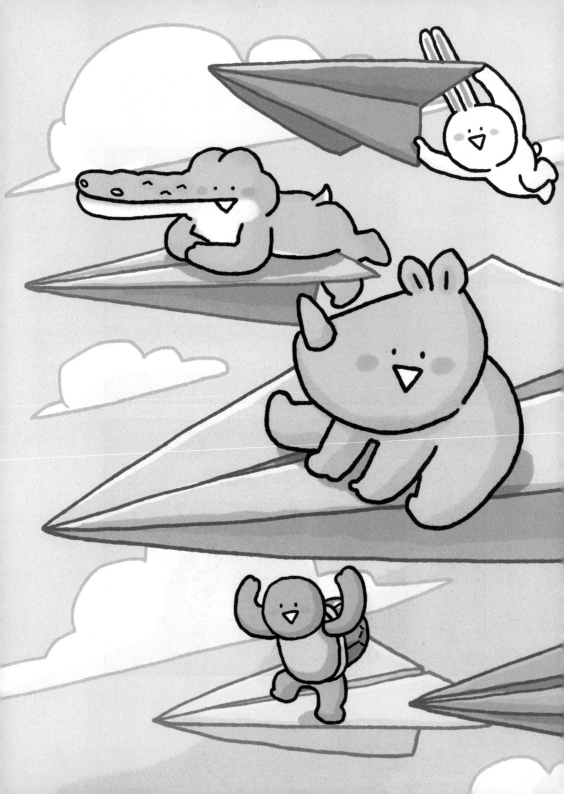

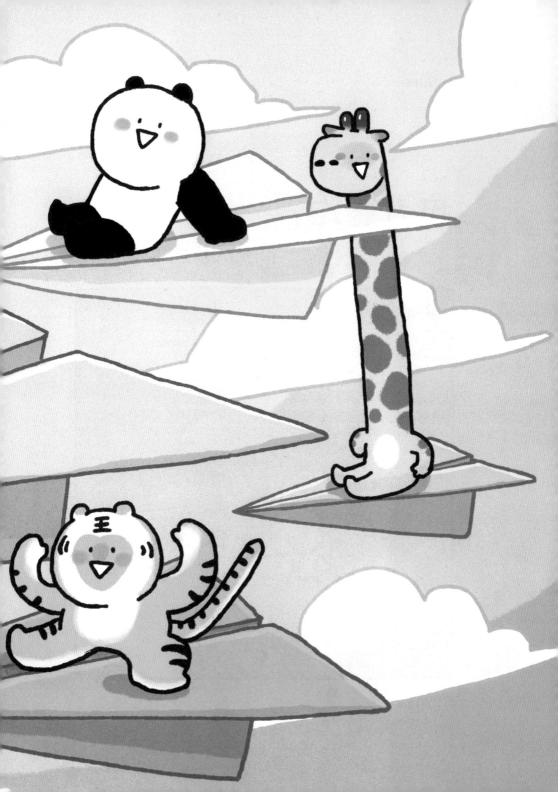

接力赛跑

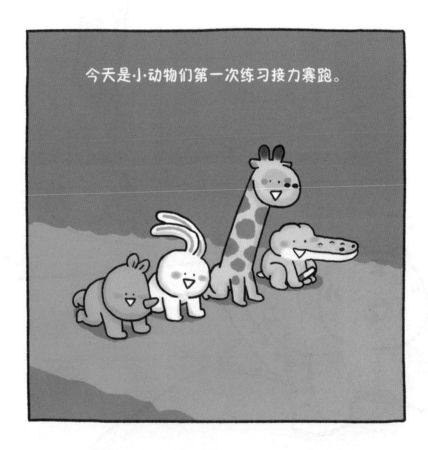

今天是小动物们第一次练习接力赛跑。

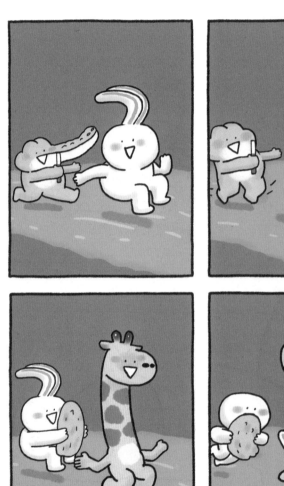
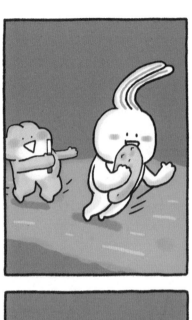
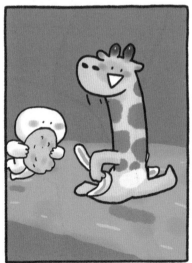

你可真棒呀

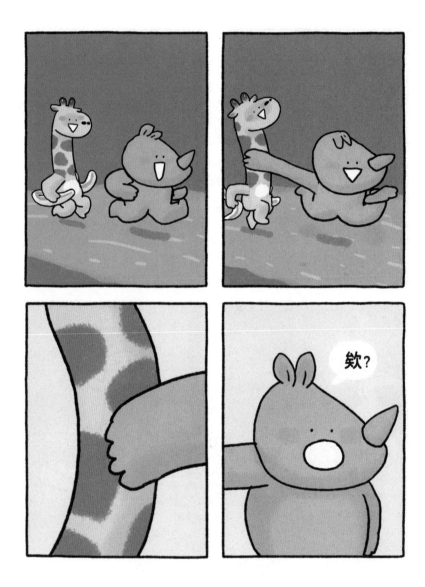

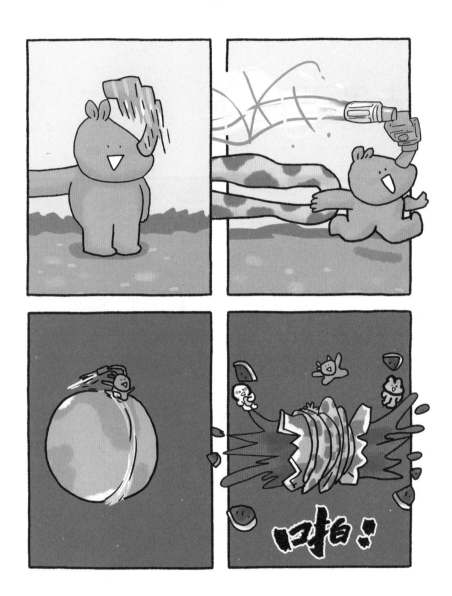

去串门

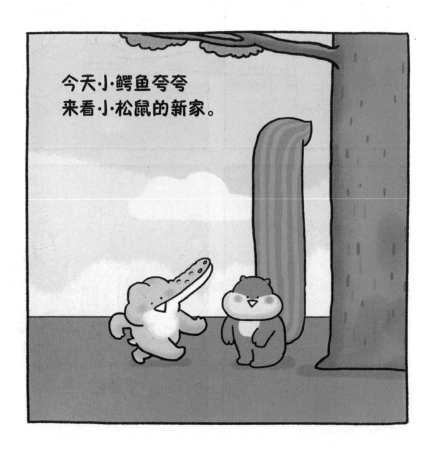

今天小·鳄鱼夸夸
来看小·松鼠的新家。

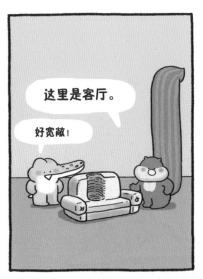

你可真棒呀

买小床

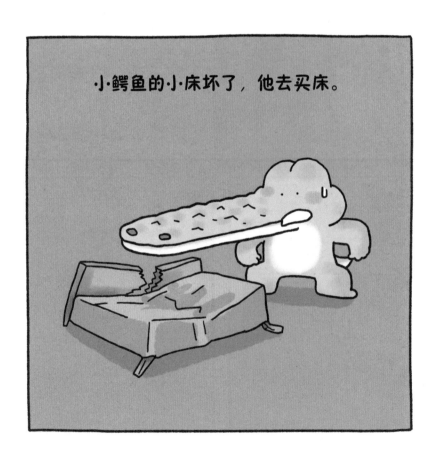

你可真棒呀

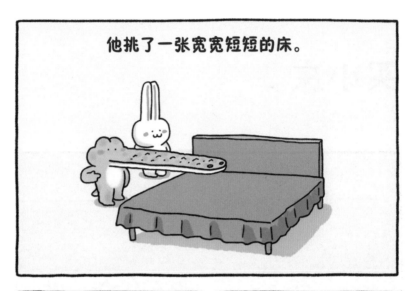

他挑了一张宽宽短短的床。

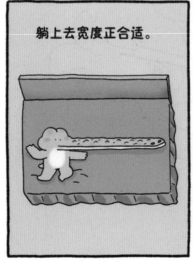

躺上去宽度正合适。

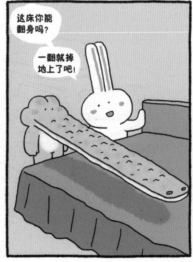

这床你能翻身吗?

一翻就掉地上了吧!

小宝宝

你可真棒呀

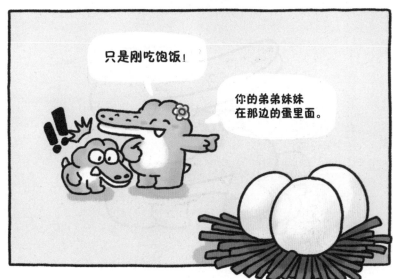

衣柜

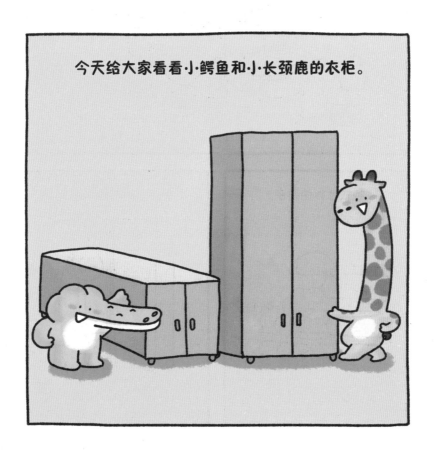

你可真棒呀

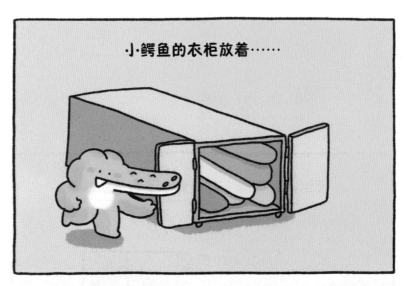

小·鳄鱼的衣柜放着……

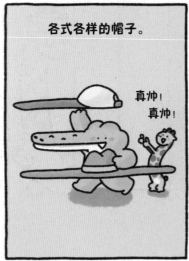

各式各样的帽子。

真帅！
真帅！

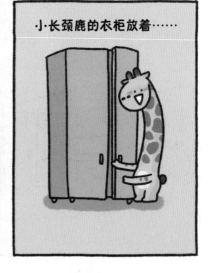

小·长颈鹿的衣柜放着……

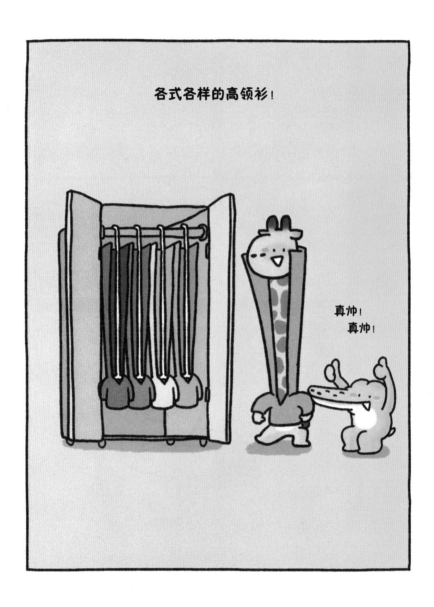

穿毛衣

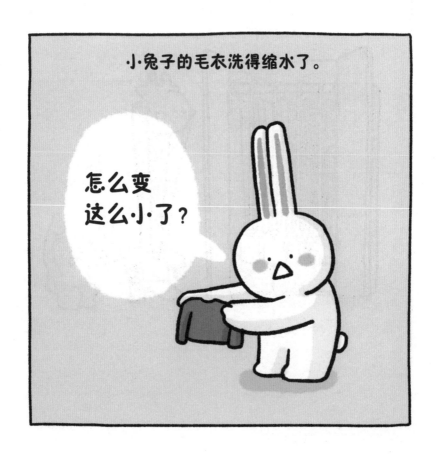

你可真棒呀

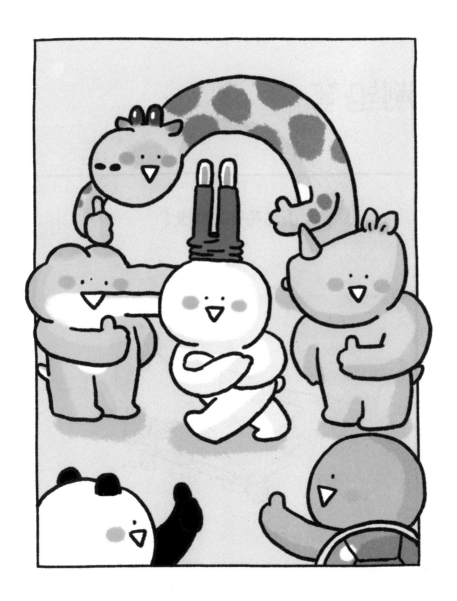

削铅笔

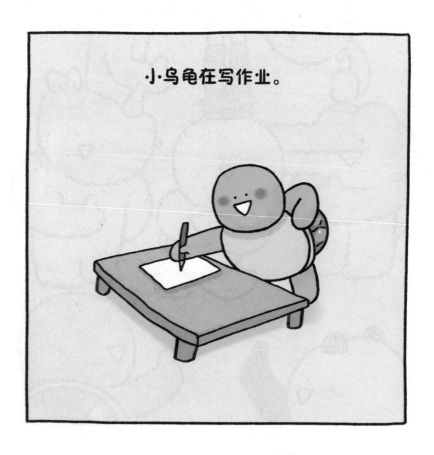

小·乌龟在写作业。

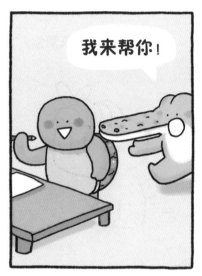

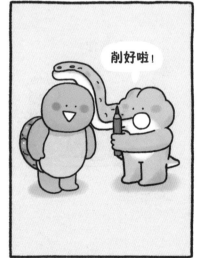

你可真棒呀

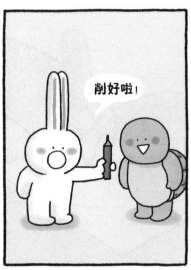

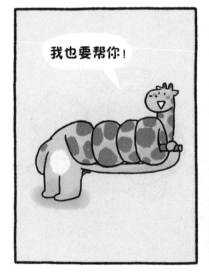

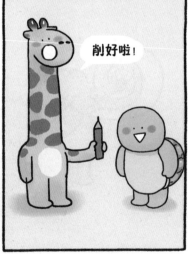

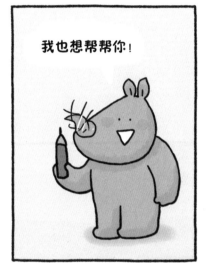

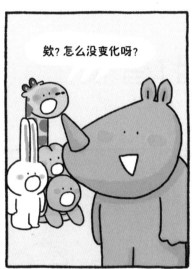

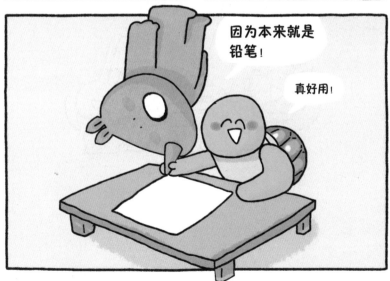

你可真棒呀

打雪仗

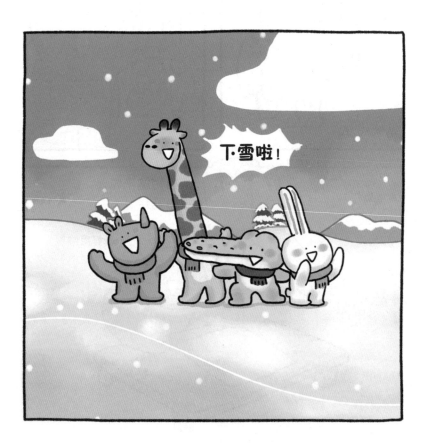

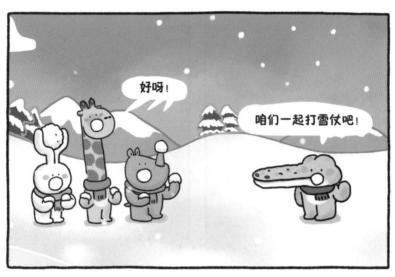

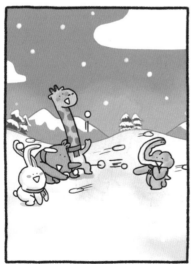

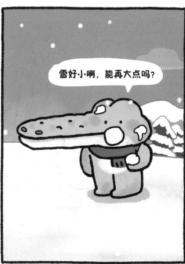

你可真棒呀

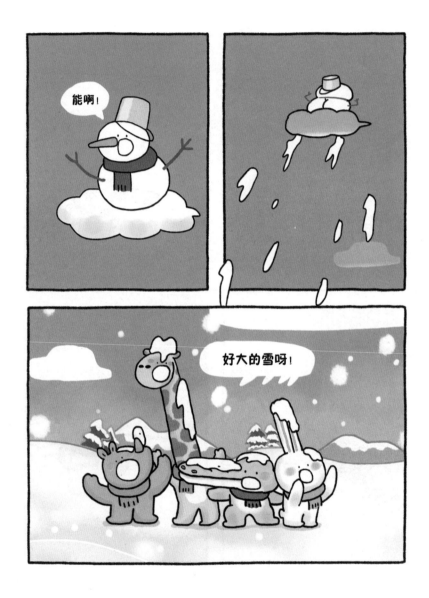

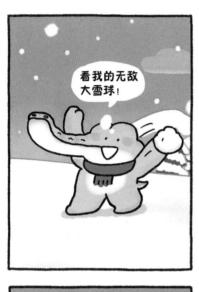

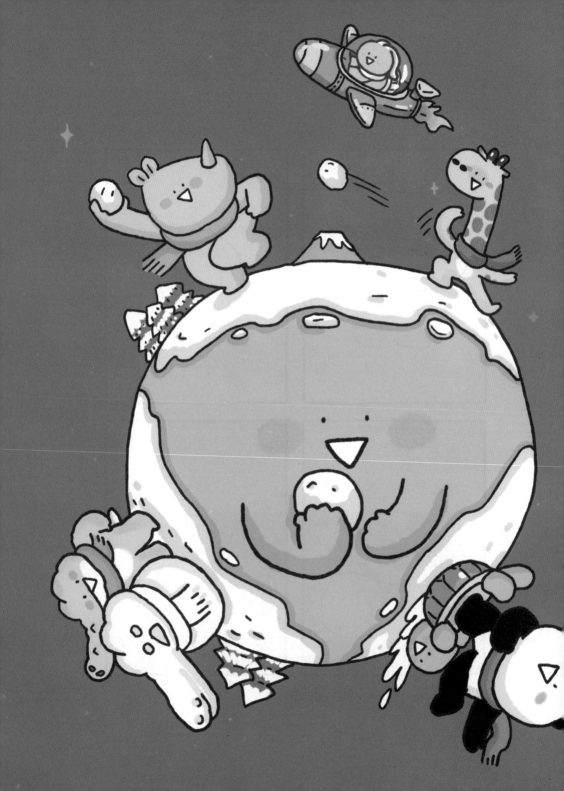

修理工

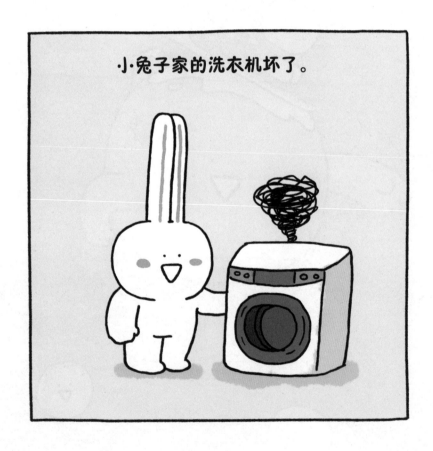

小兔子家的洗衣机坏了。

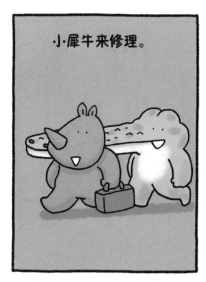

小·犀牛来修理。

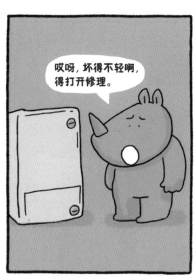

哎呀，坏得不轻啊，得打开修理。

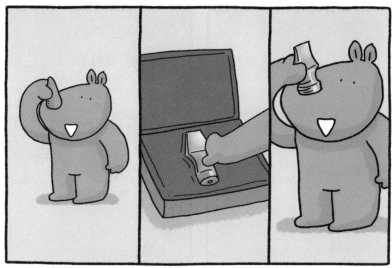

你可真棒呀

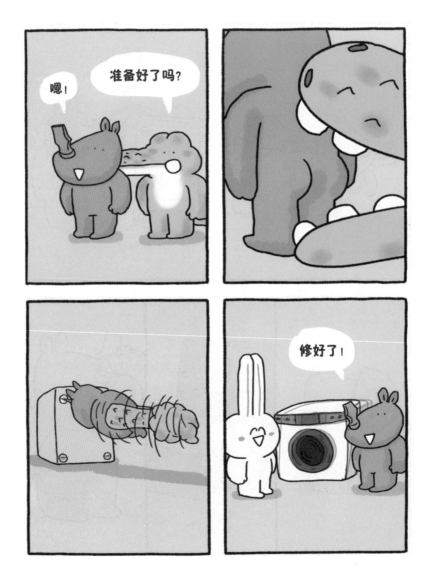

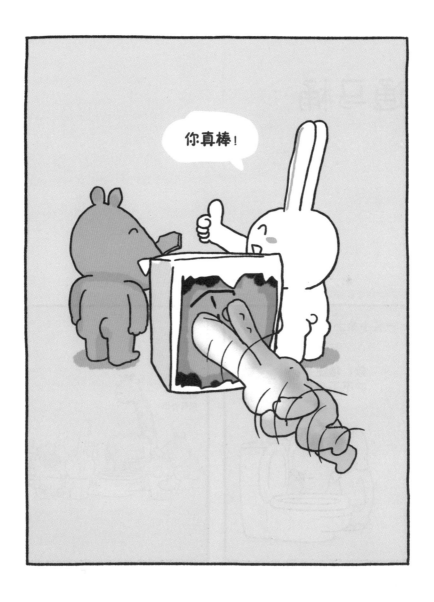

通马桶

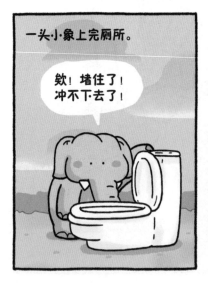

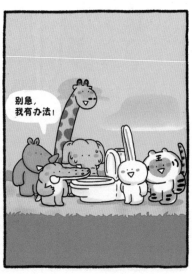

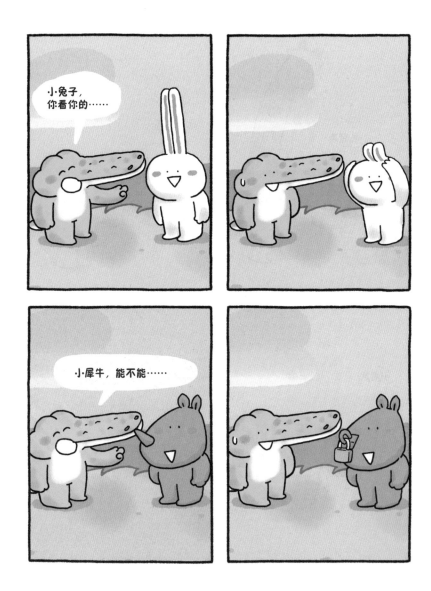

你可真棒呀

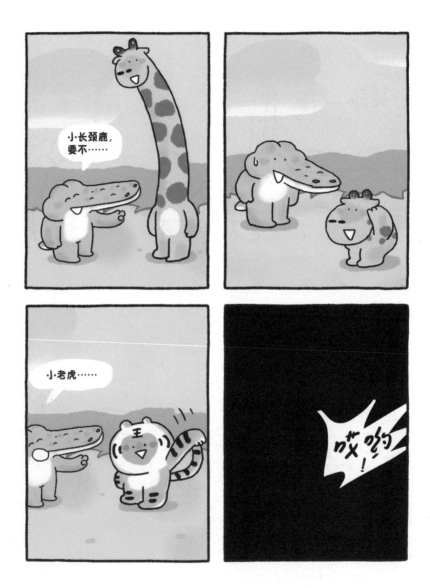

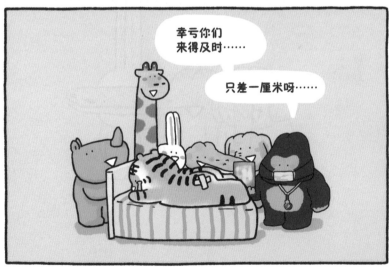

配眼镜

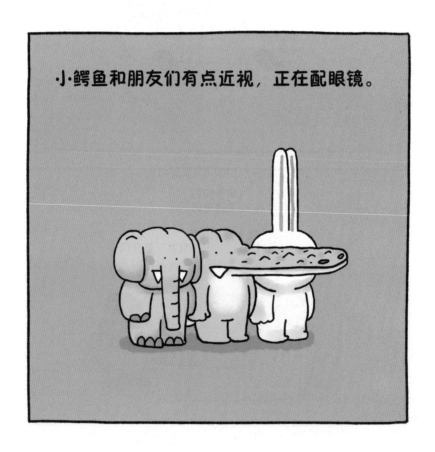

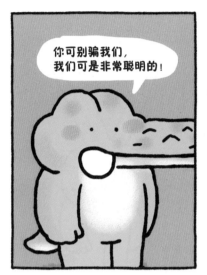

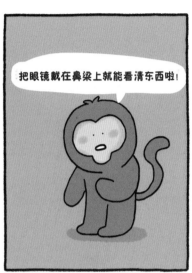

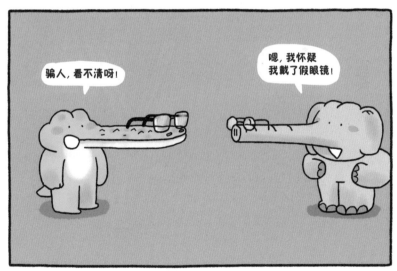

你可真棒呀

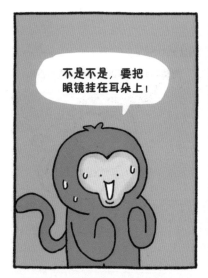

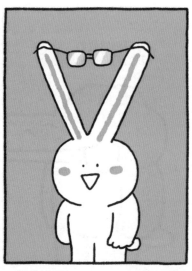

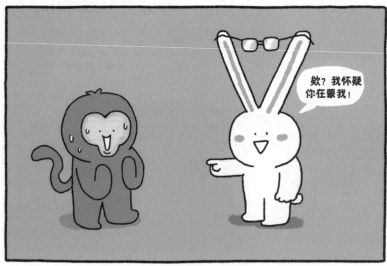

去上学

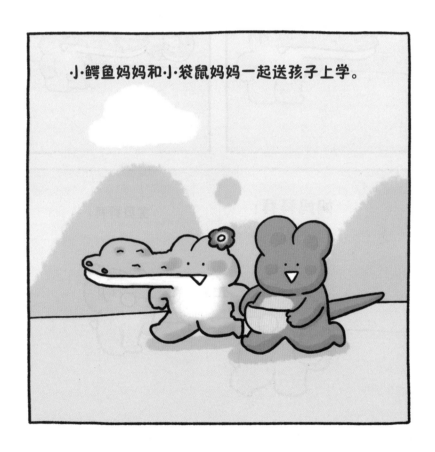

小·鳄鱼妈妈和小·袋鼠妈妈一起送孩子上学。

你可真棒呀

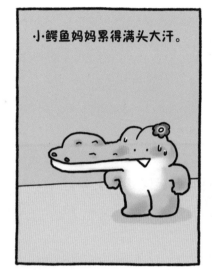

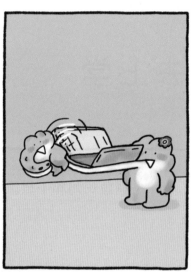

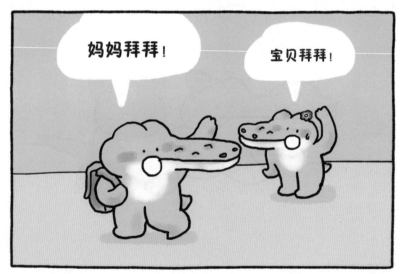

小·袋鼠妈妈一点都不累。

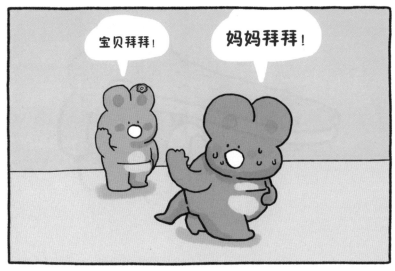

宝贝拜拜！

妈妈拜拜！

搓澡

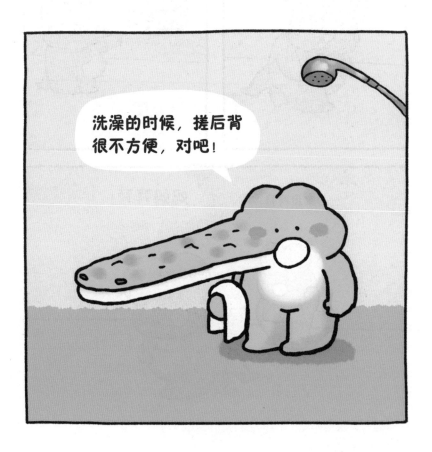

你可真棒呀

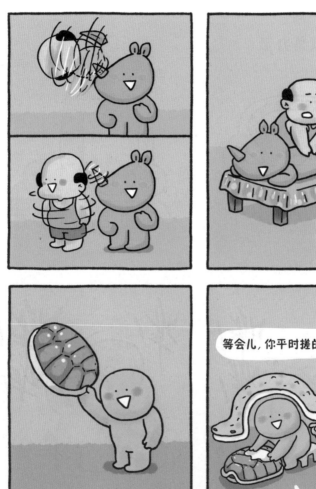

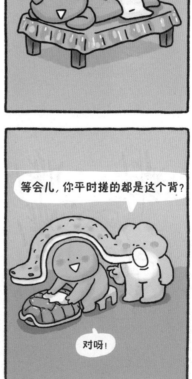

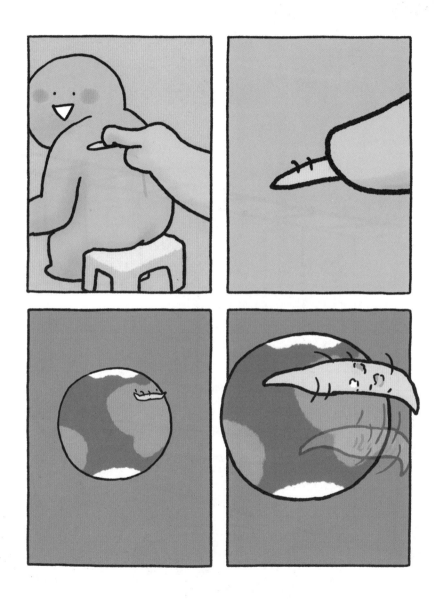

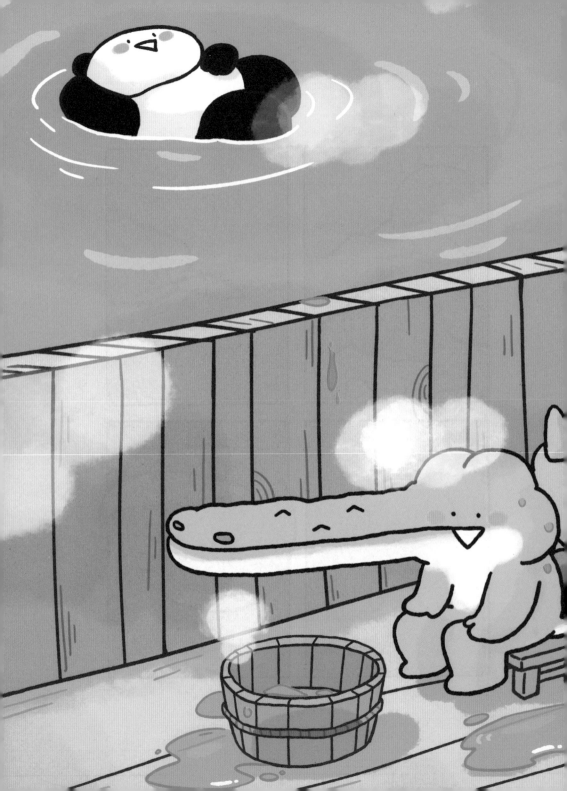

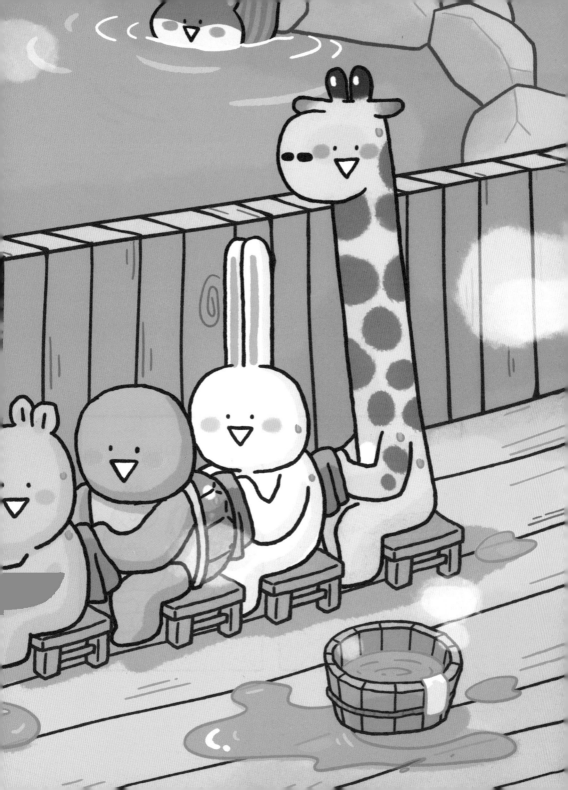

切洋葱

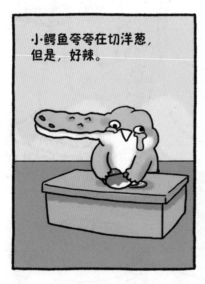

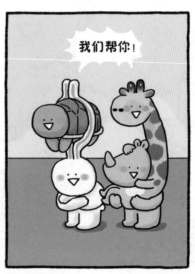

切洋葱

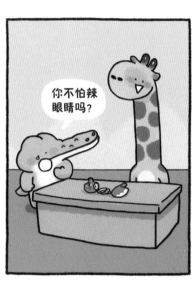

215

你可真棒呀

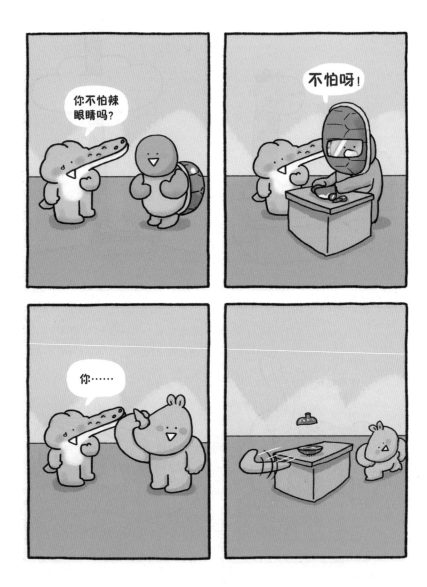

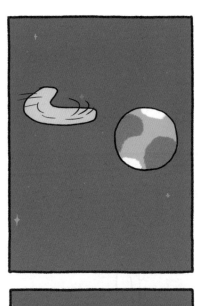

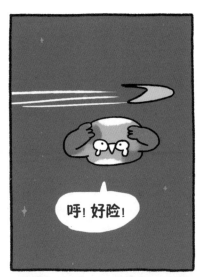

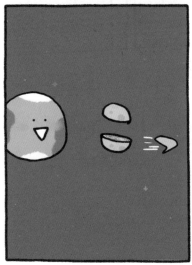

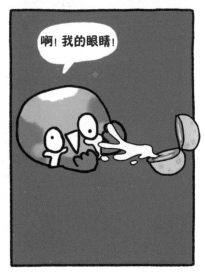

看电影

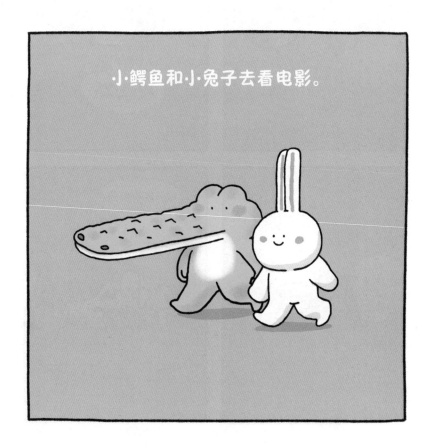

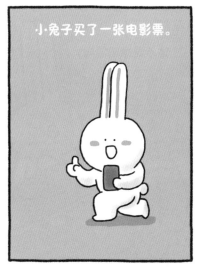

小兔子买了一张电影票。

选座位

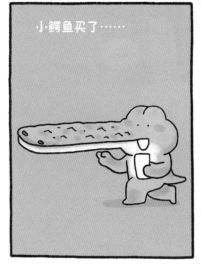

小鳄鱼买了……

选座位

你可真棒呀

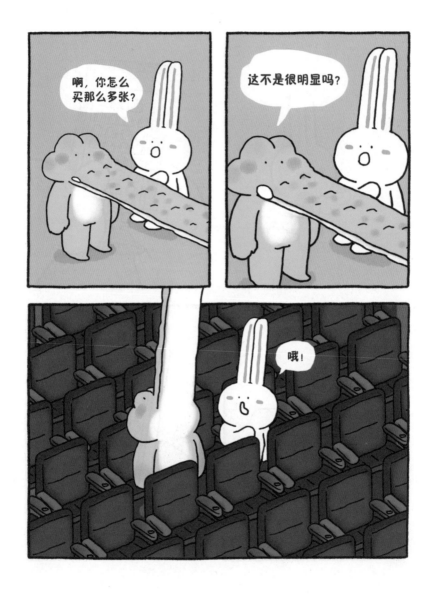

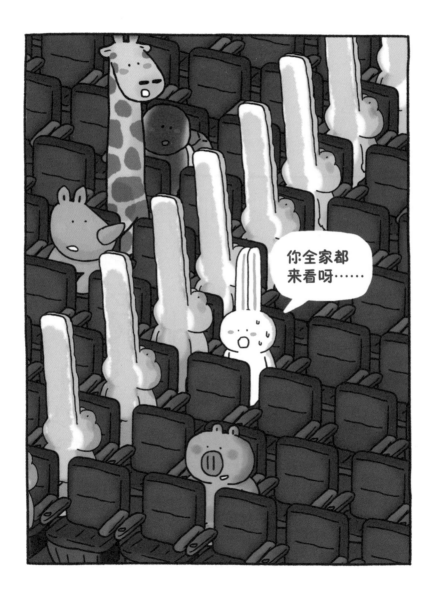

你可真棒呀

学魔法

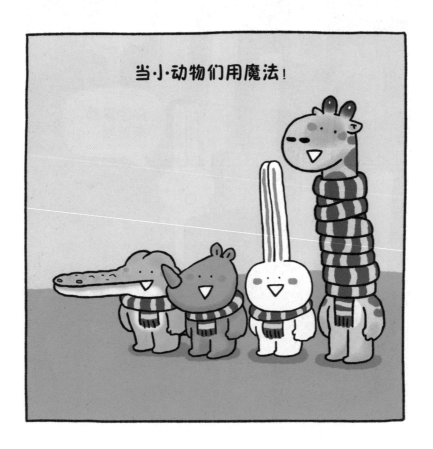

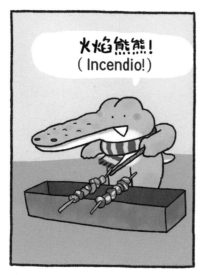

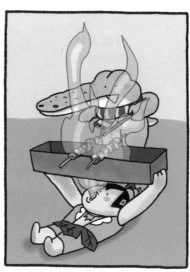

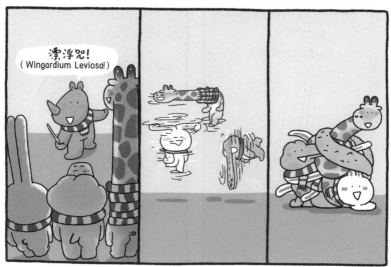

你可真棒呀

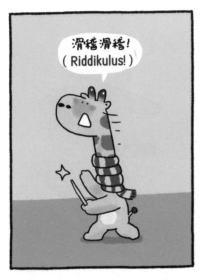

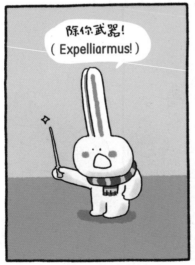

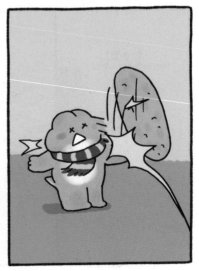

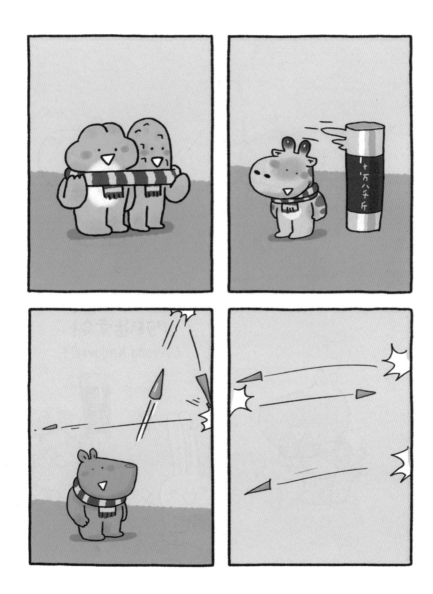

225

你可真棒呀

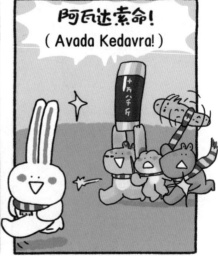

学滑冰

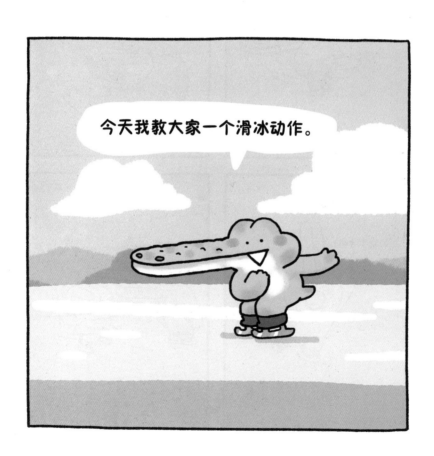

你可真棒呀

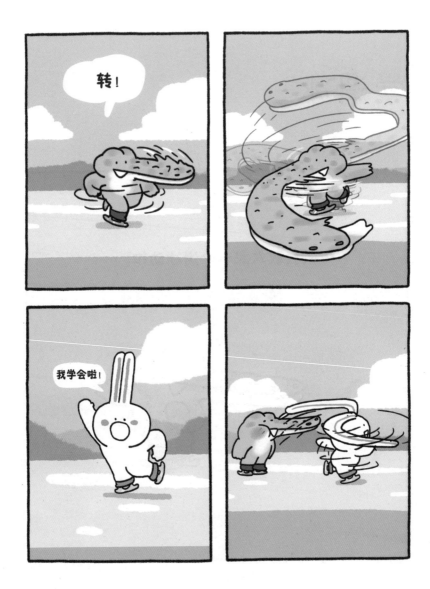

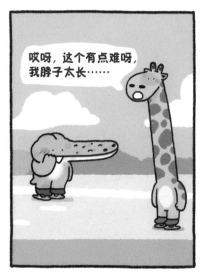

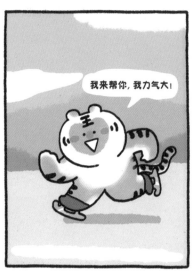

你可真棒呀

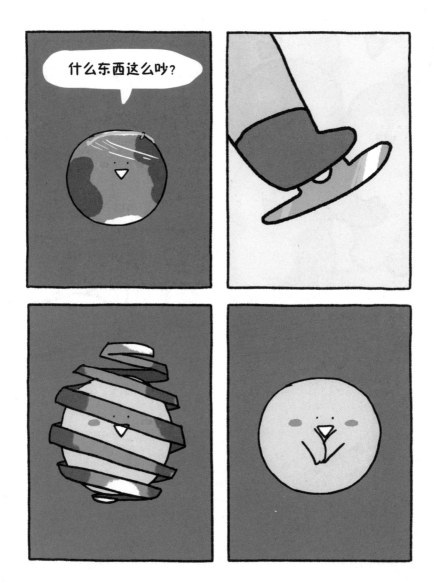

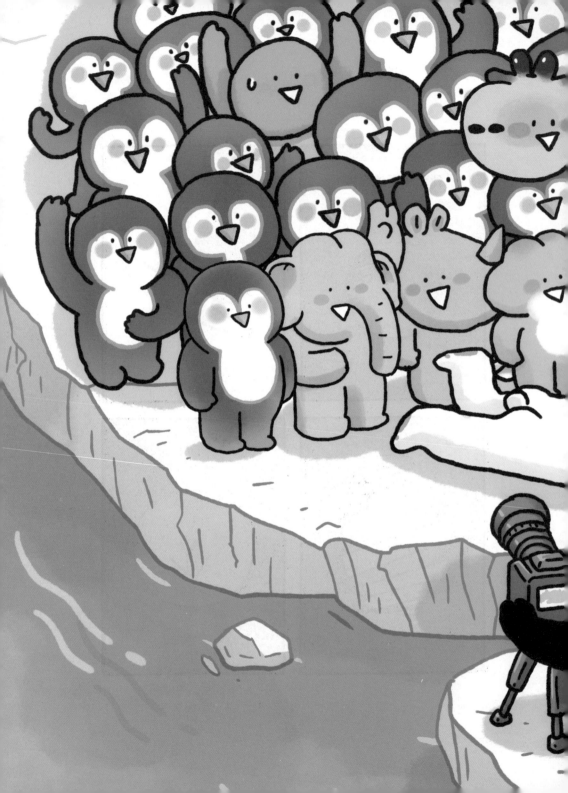

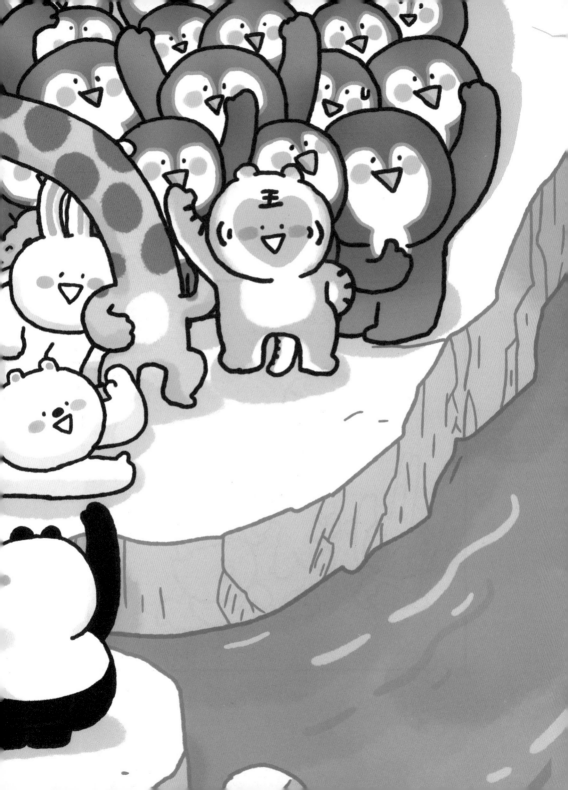

再见啦

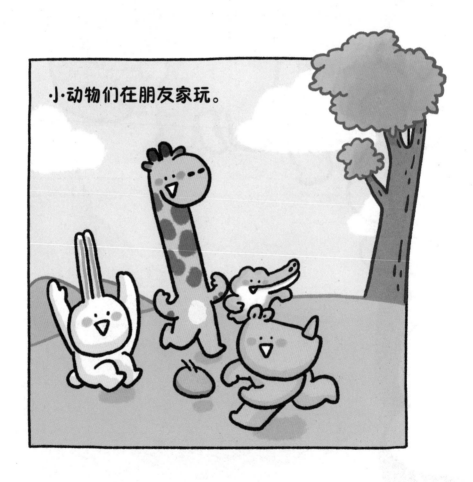

小动物们在朋友家玩。

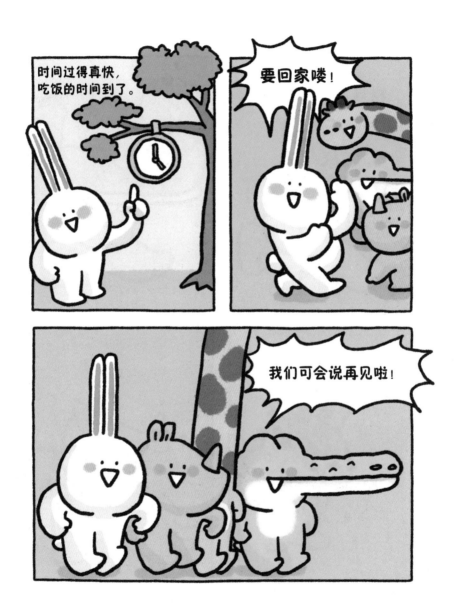

你可真棒呀

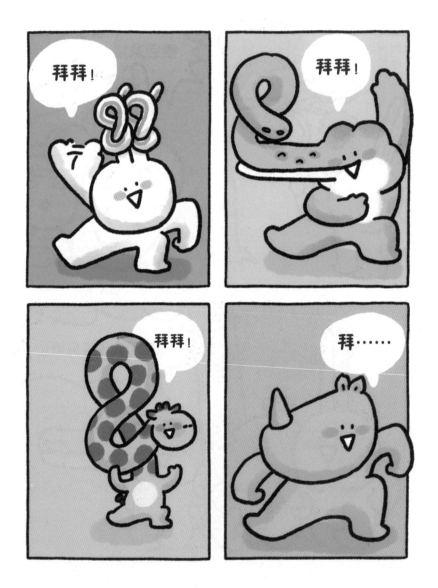

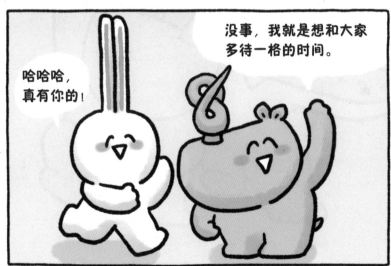

你可真棒呀

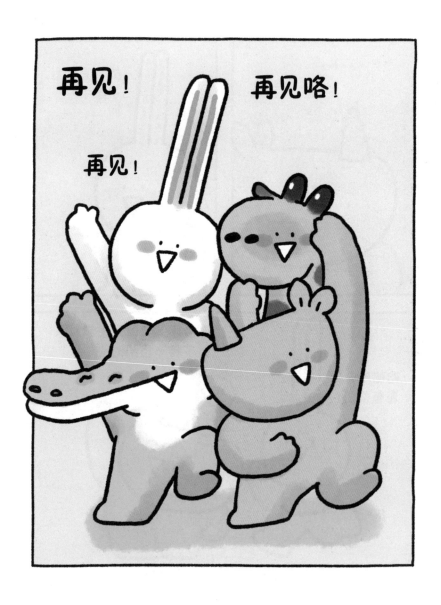

图书在版编目（CIP）数据

你可真棒呀 / 小矛著. –– 北京：台海出版社，
2023.2
ISBN 978-7-5168-3464-0

Ⅰ.①你… Ⅱ.①小… Ⅲ.①漫画—中国—现代
Ⅳ.①J228.2

中国版本图书馆CIP数据核字(2022)第230209号

你可真棒呀

著　者：小　矛			
出 版 人：蔡　旭		责任编辑：俞滟荣	

出版发行：台海出版社

地　　址：北京市东城区景山东街 20 号　　　　　邮政编码：100009

电　　话：010-64041652（发行，邮购）

传　　真：010-84045799（总编室）

网　　址：www.taimeng.org.cn/thcbs/default.htm

E－m a i l：thcbs@126.com

经　　销：全国各地新华书店

印　　刷：雅迪云印（天津）科技有限公司

本书如有破损、缺页、装订错误，请与本社联系调换

开　　本：700 毫米 × 980 毫米	1 / 32	
字　　数：90 千字	印　　张：7.5	
版　　次：2023 年 2 月第 1 版	印　　次：2023 年 2 月第 1 次印刷	
书　　号：ISBN 978-7-5168-3464-0		

定　　价：58.00 元